U0009662

Dawn of the Bunny Suicides

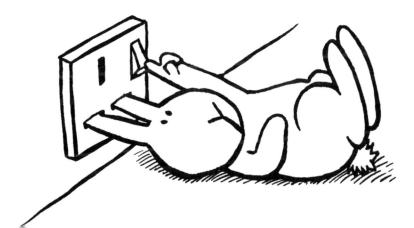

找死的兔子

DAWN OF THE BUNNY SUICIDES

安迪・萊利 Andy Riley 圖・文　梁若瑜 譯

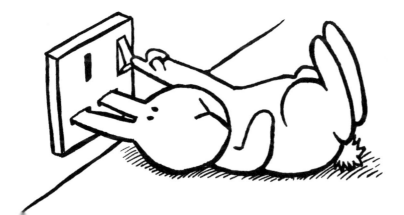

獻給

比爾&艾迪

在一頁頁荒誕的場景中，感受到生命的珍貴……

● **生命是如此脆弱，我們都該多體驗一下人生！**

看到《找死的兔子》，讓我想起了小時候很喜歡看的卡通《Happy Tree Friends》，看似荒謬滑稽的情節，卻讓人感受到生命的脆弱。「真的只要這樣就能死了呢。」既然我們好不容易活到這一刻，就該多體驗一下人生吧！

___超人氣科普插畫家　**10秒鐘教室（Yan）**

大田出版作品｜《趣味心理學原來是神隊友：10秒鐘人生助攻教室》

● **以另一種姿態迎接死亡，我們是否能更溫和一些？**

死在我們生活中總是避諱。而我們多是被動地等待死亡降臨，因此不自覺地畏懼他的宰制力。然而書裡的兔子展現了另一種迎接的姿態，對我來說像是在探問著：如果死亡不是那麼充滿未知，我們會不會有更溫和的討論空間？

___作家　**陳繁齊**

大田出版作品｜散文集《風箏落不下來》；詩集《脆弱練習》

● **死亡界的超級玩家，你可以再找死一點！**

義無反顧出現找各種方法死的兔子，有種黑白默片式的幽默，像極了日常中許多哭笑不得的情景，各種創意耍賤的死法根本是死亡界的超級玩家，忍不住要對兔兔說：你真的可以再找死一點！

___插畫家　**萬歲少女**

大田出版作品｜《原來我不孤單》《Viva la vida》《Viva's Garden》

VALEAS MUNDUM

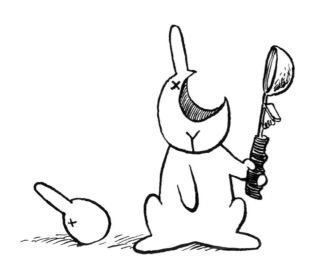

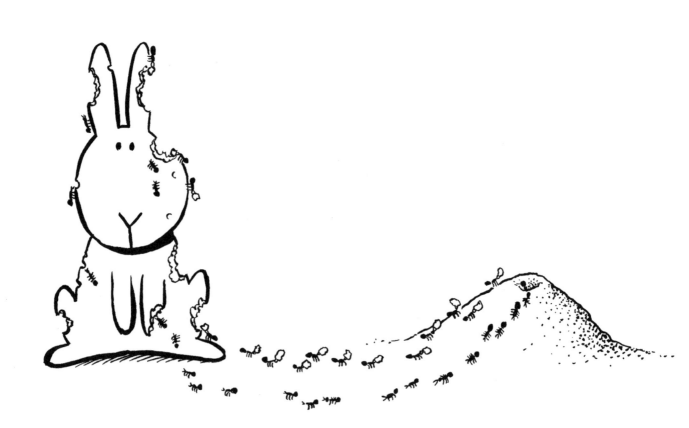

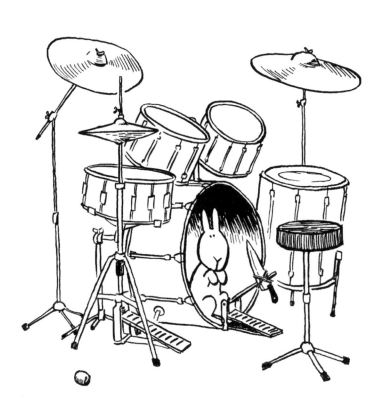

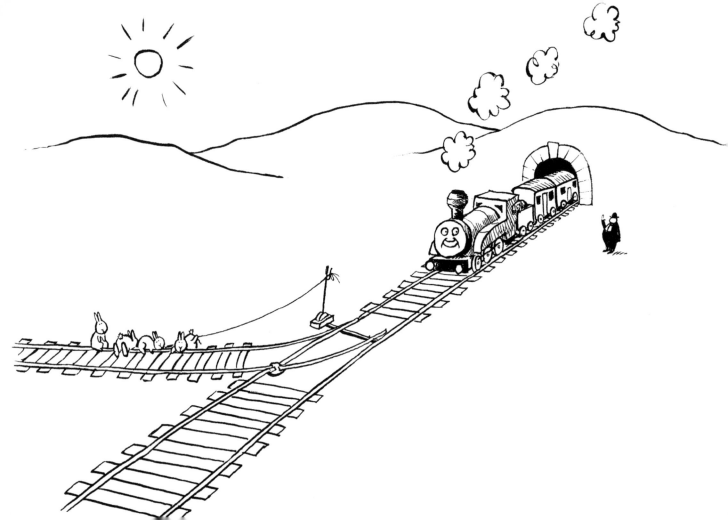

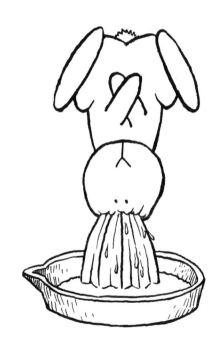

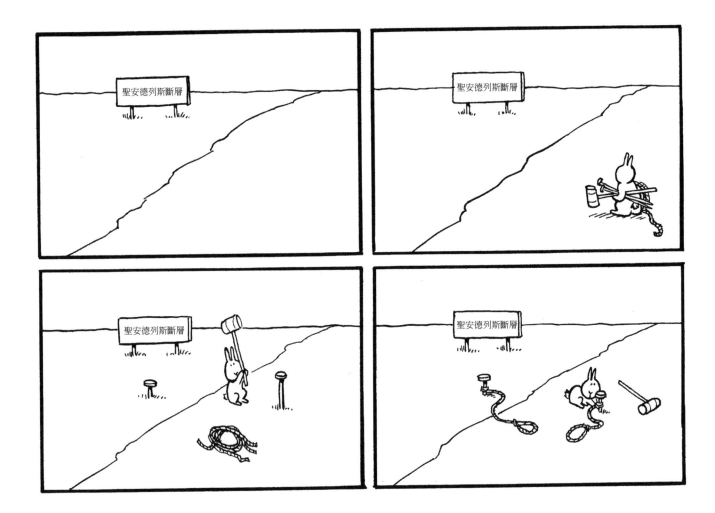

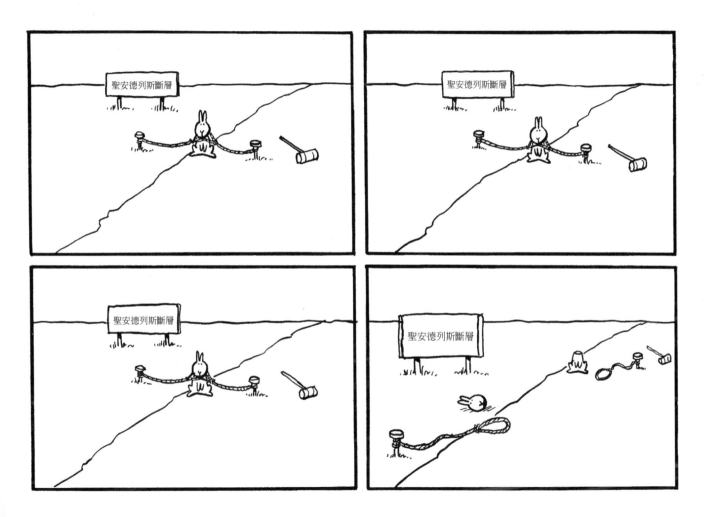

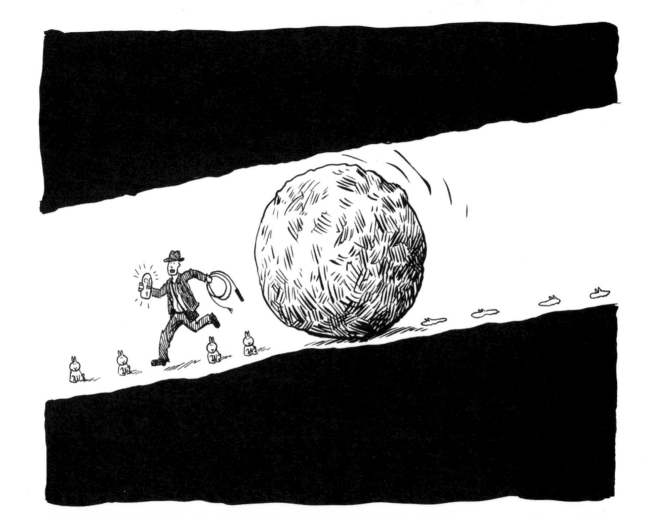

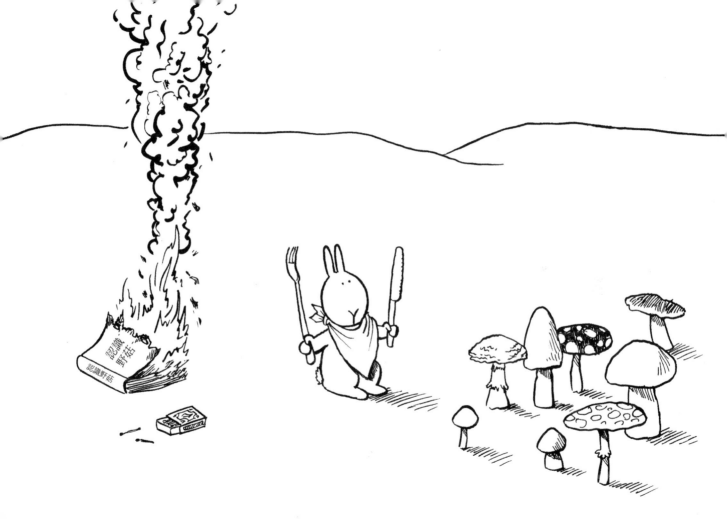

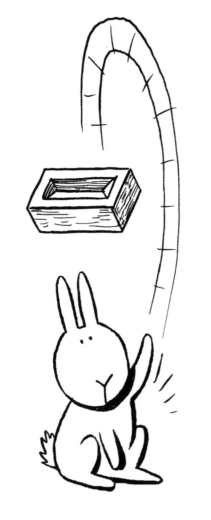

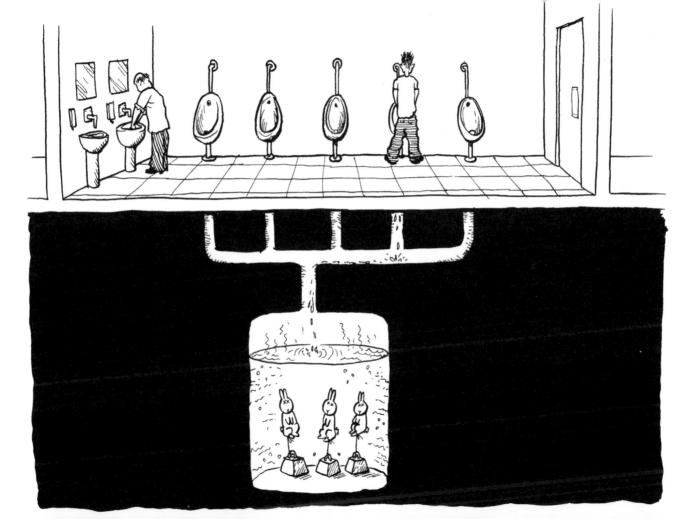

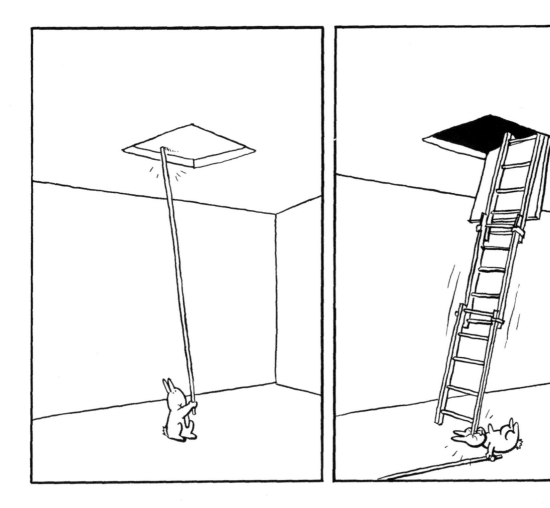

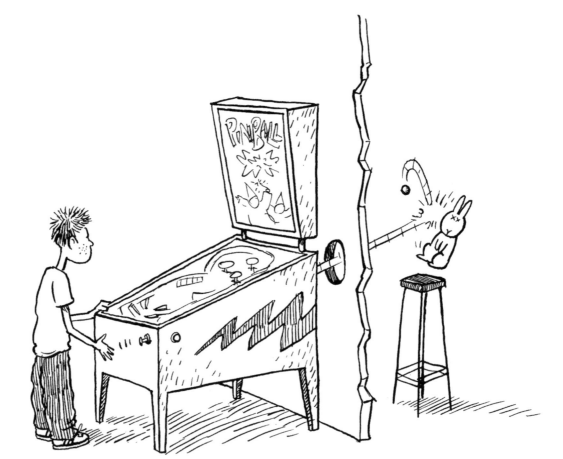

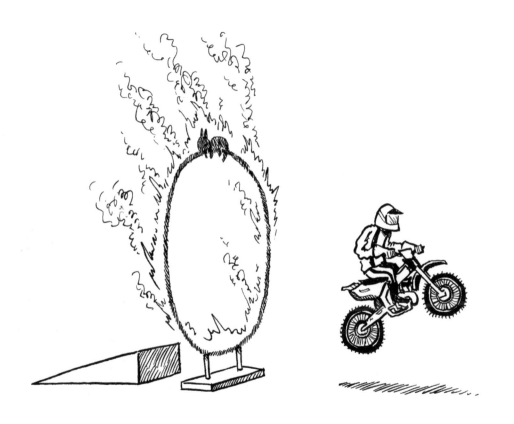

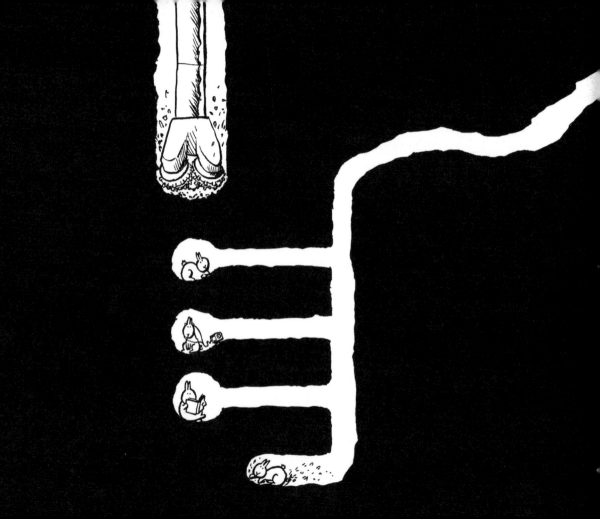

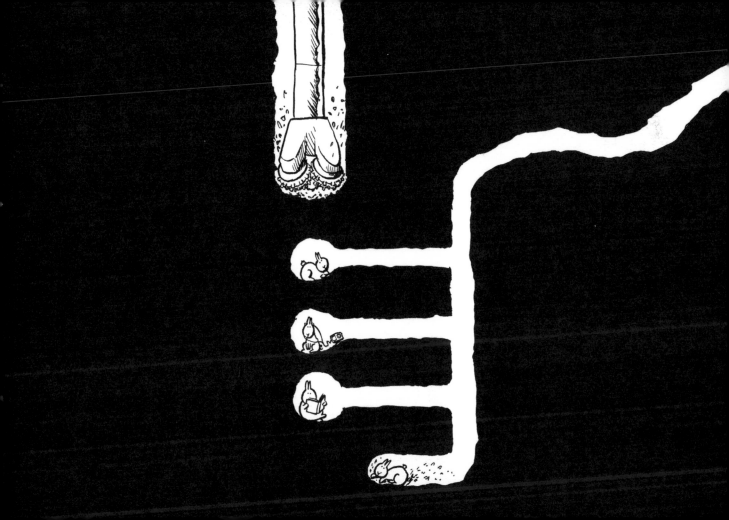

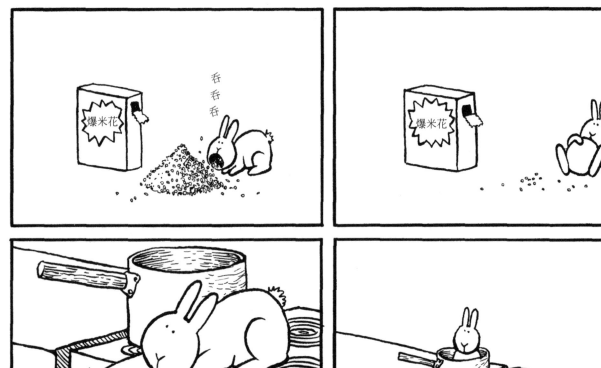
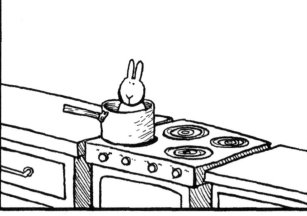

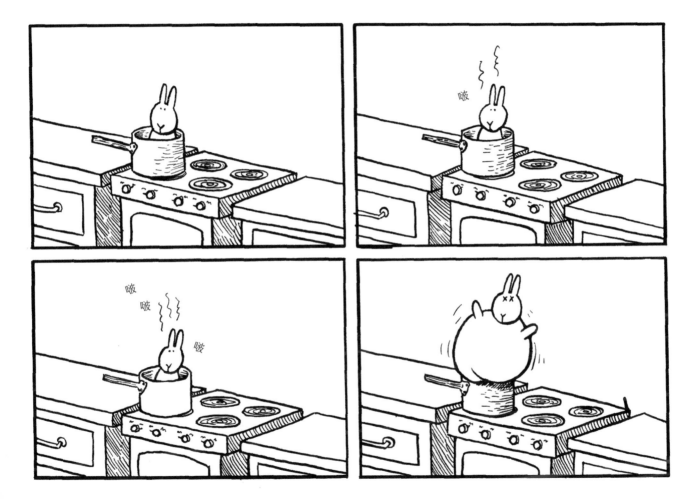

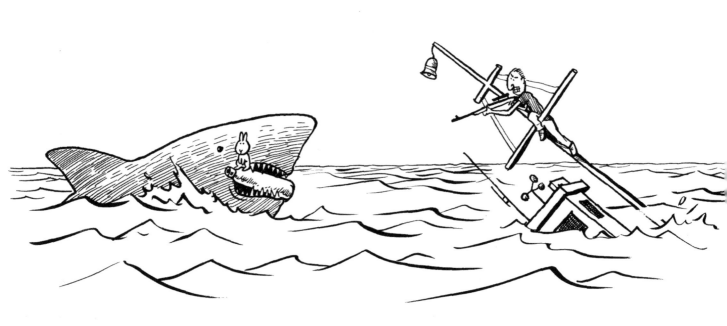

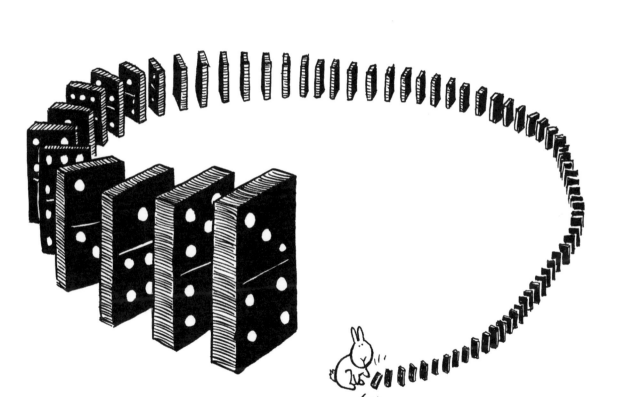

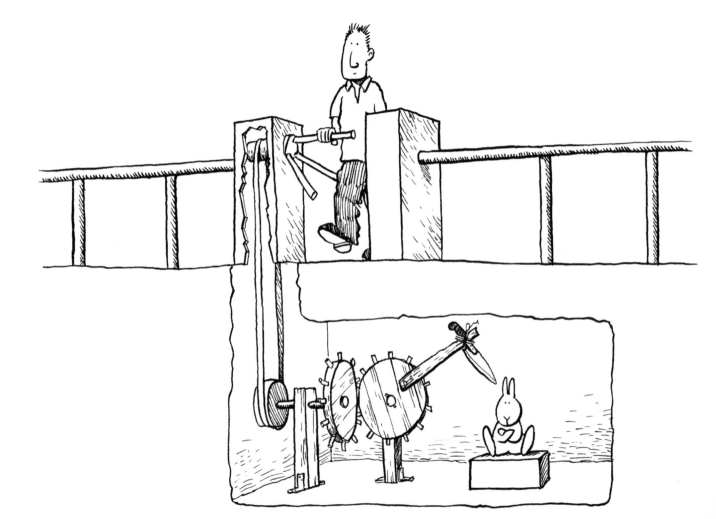

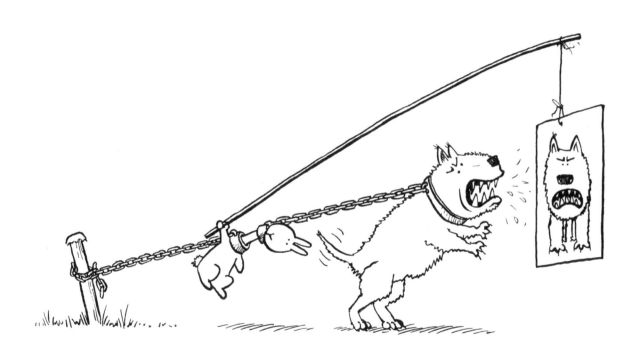

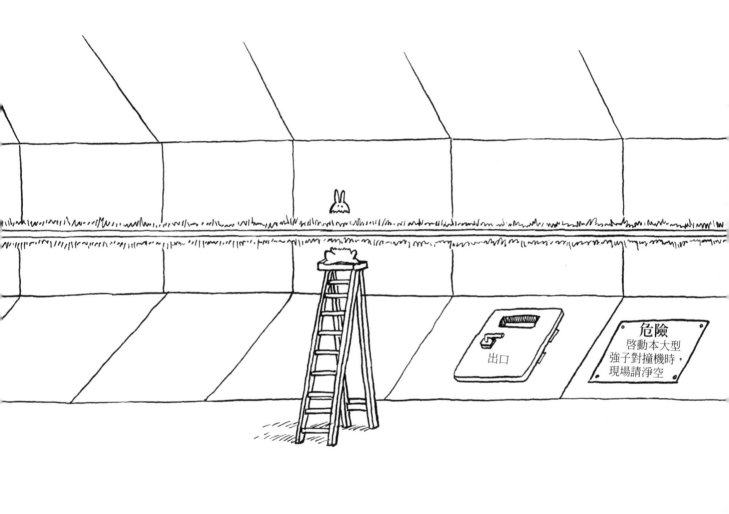

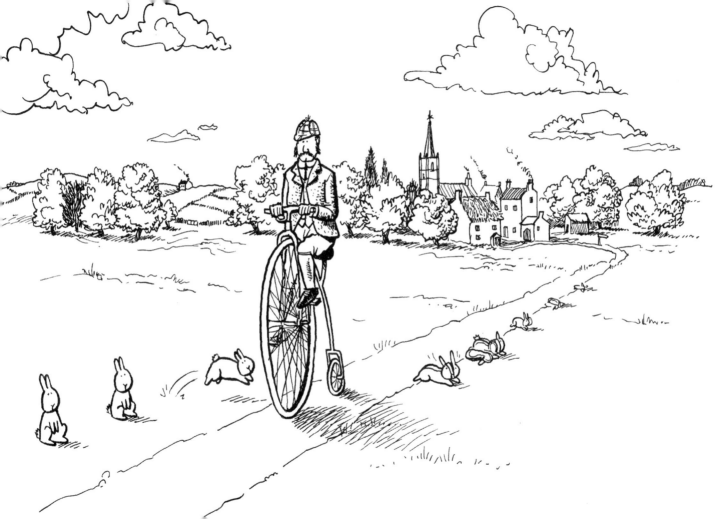

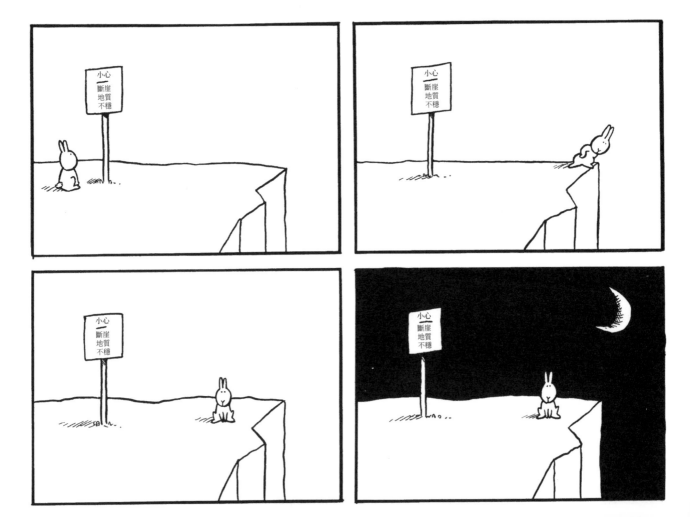

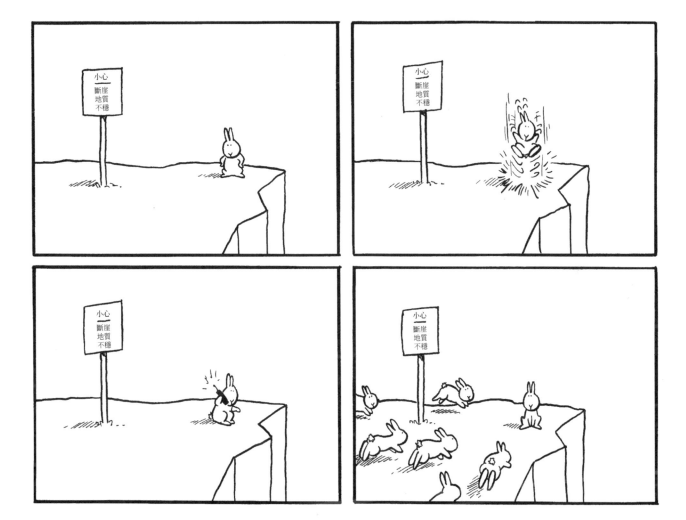

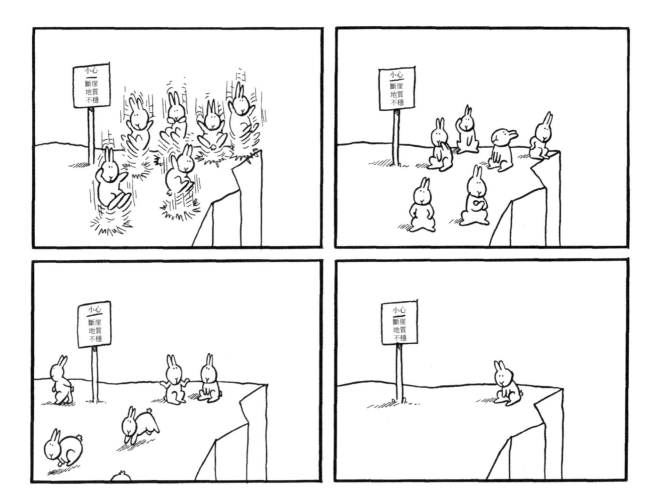

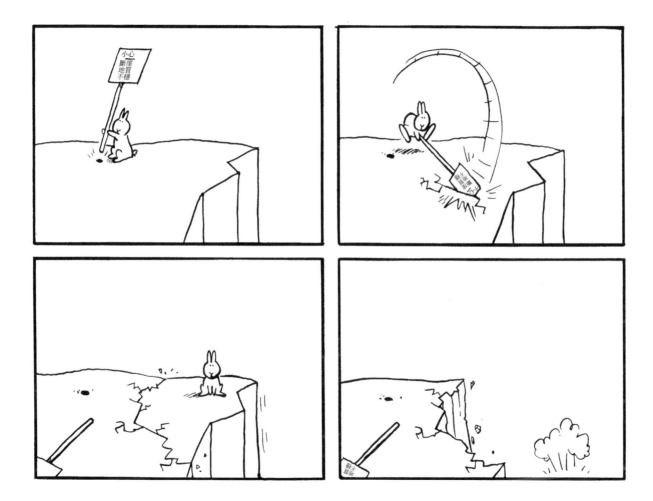

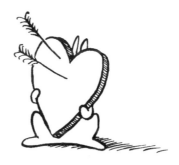

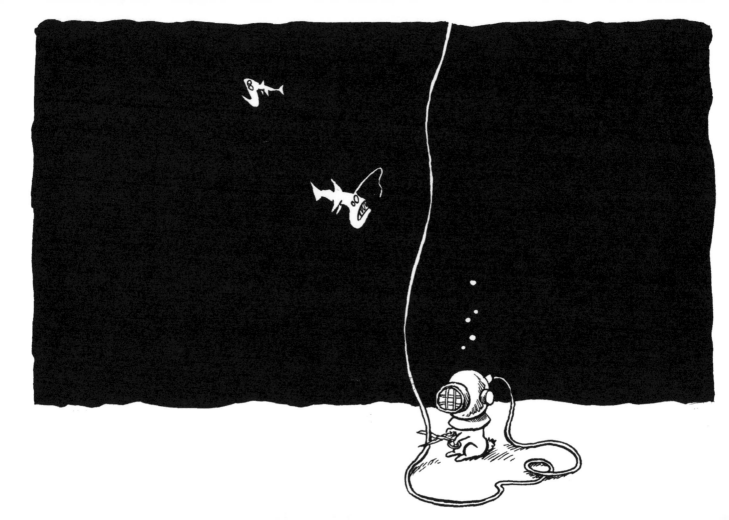

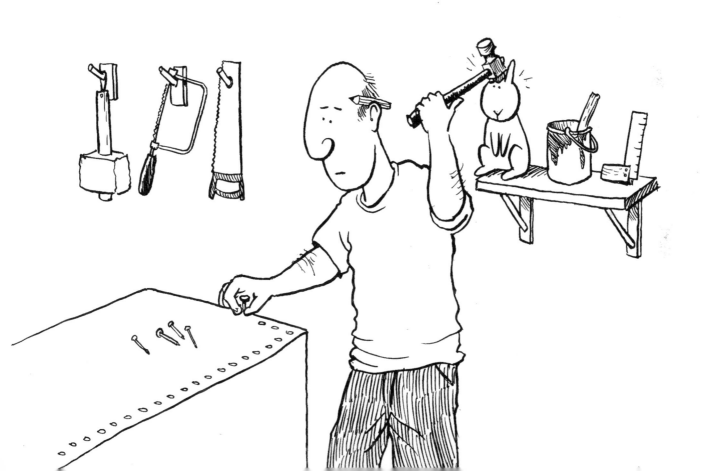

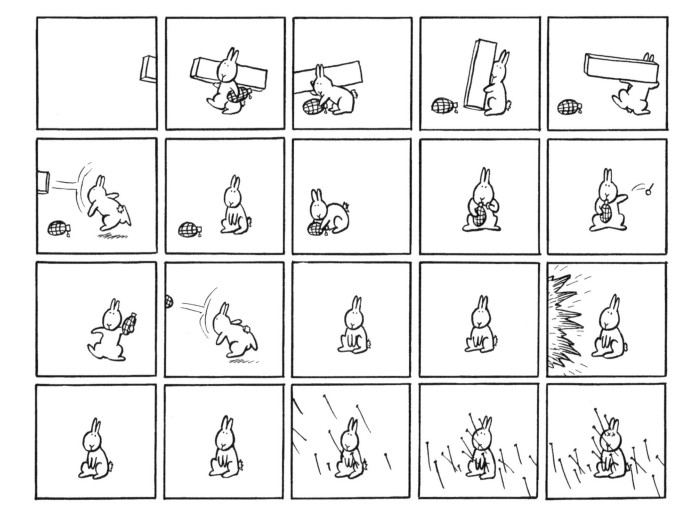

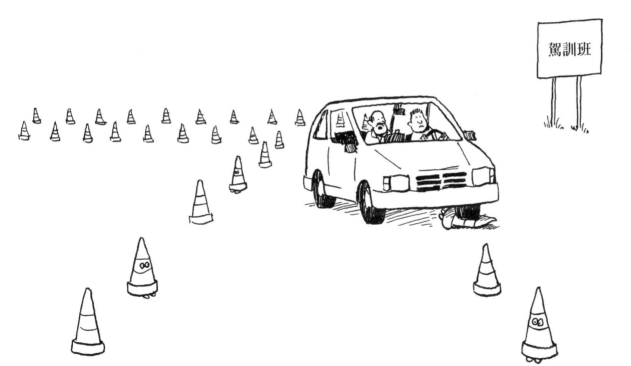

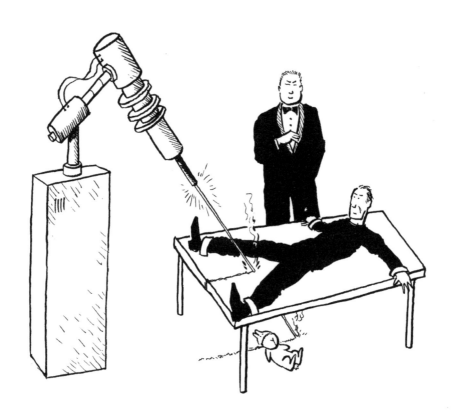

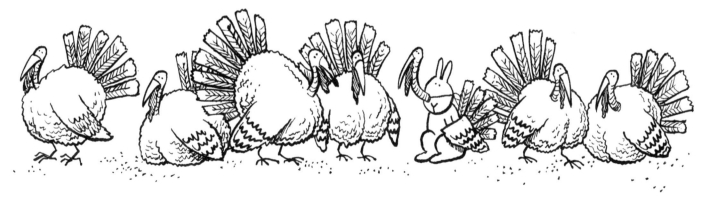

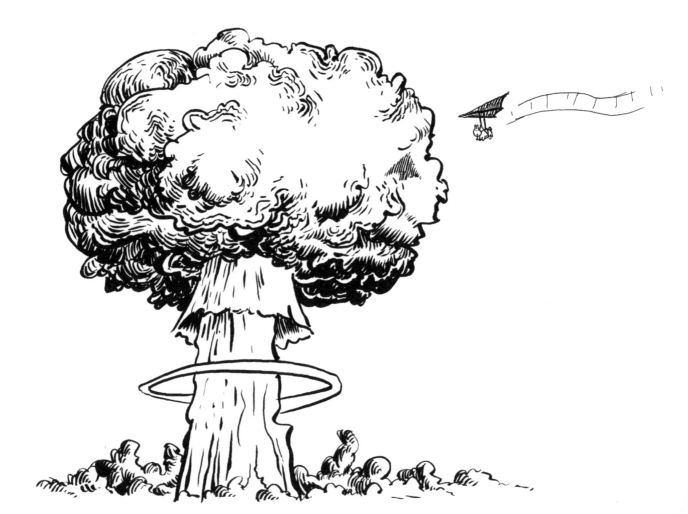

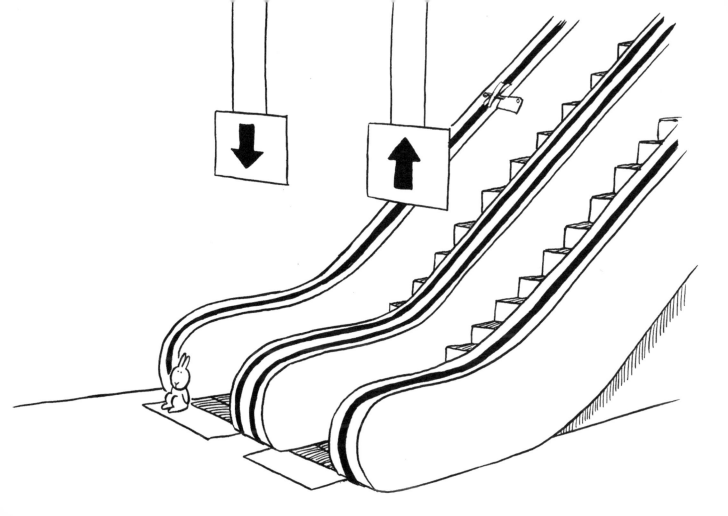

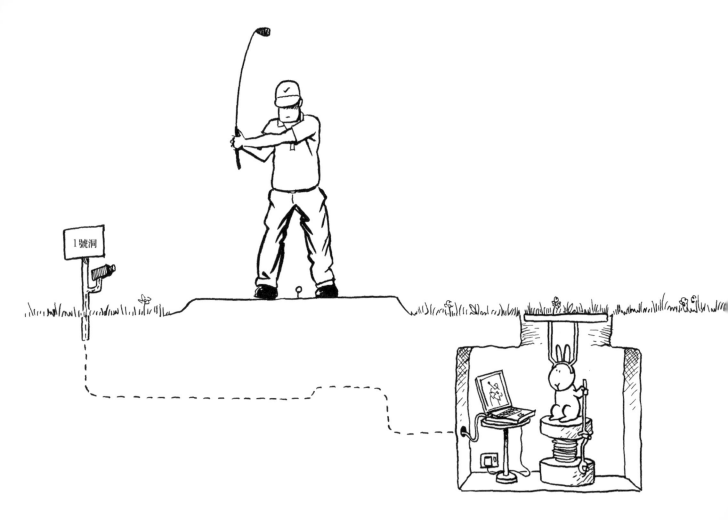

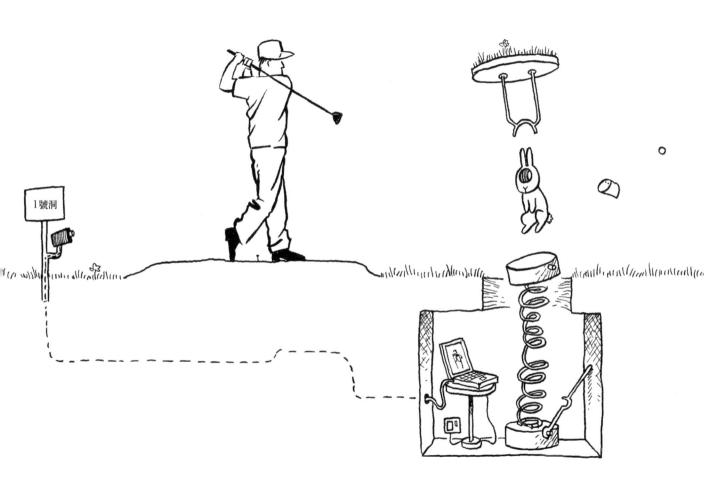

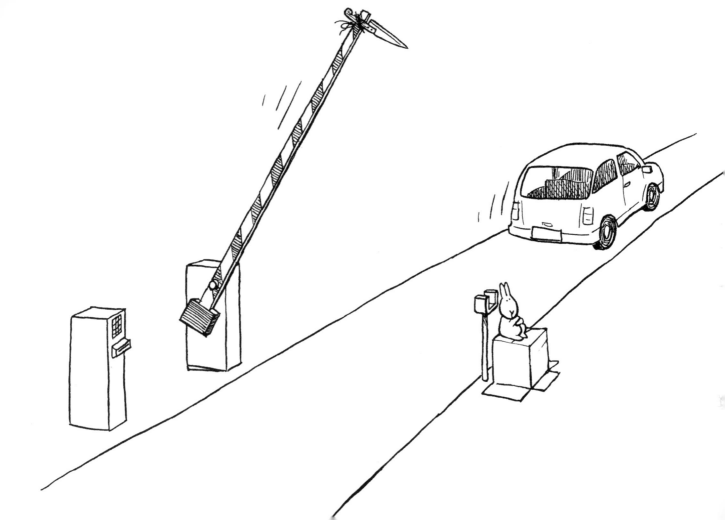

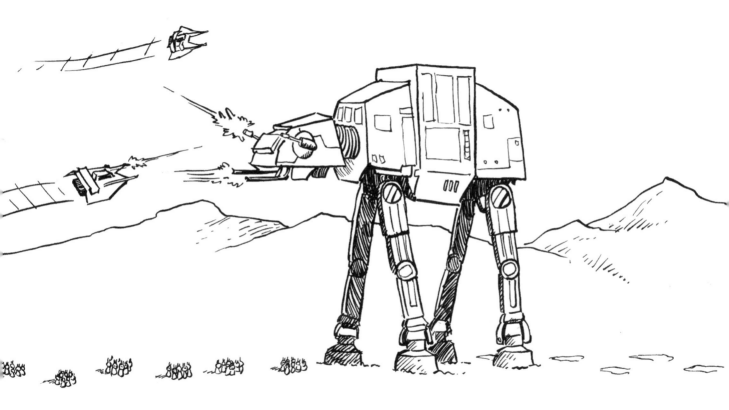

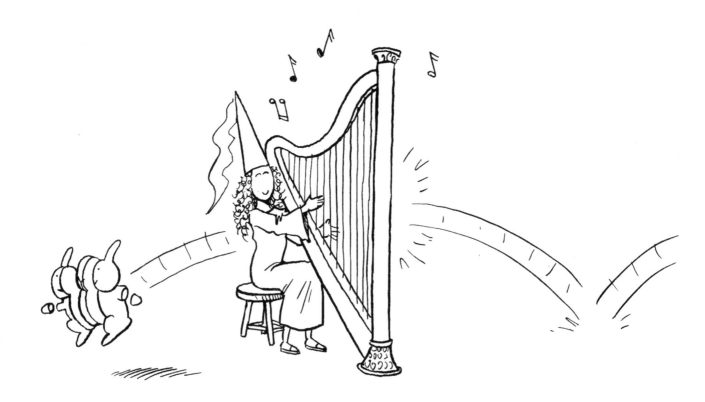

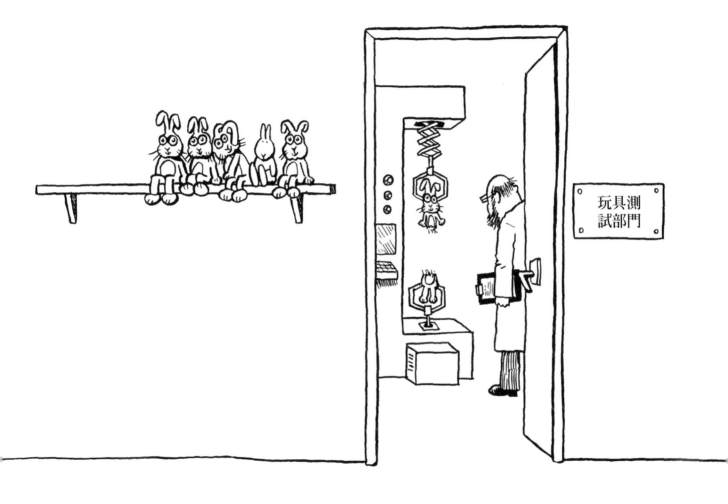

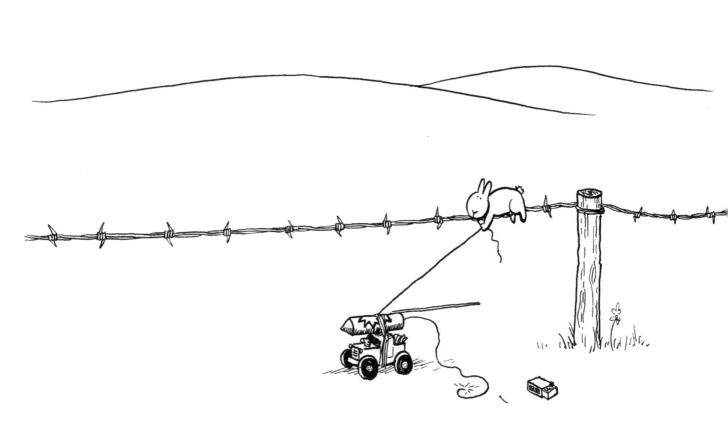

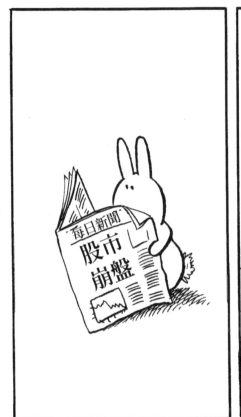
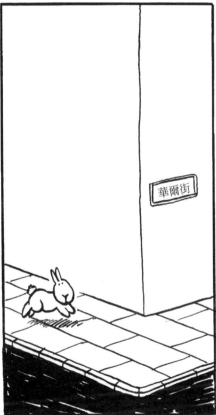
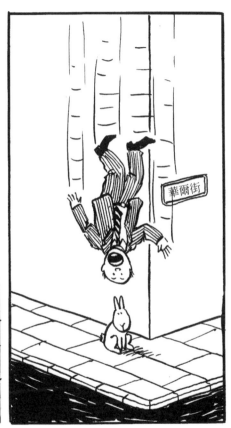

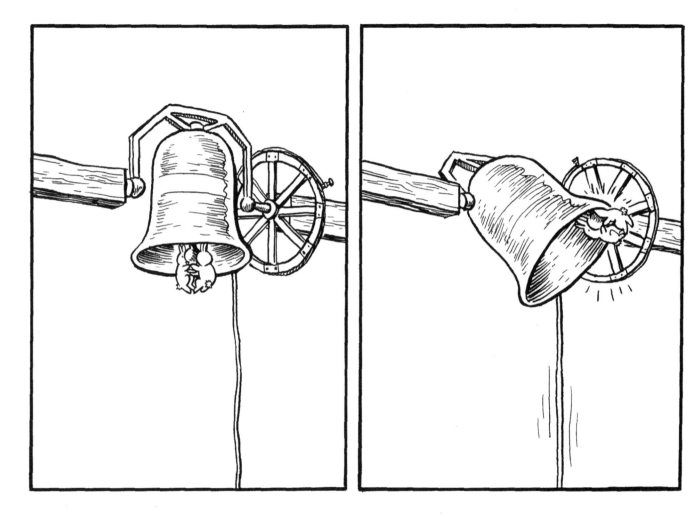

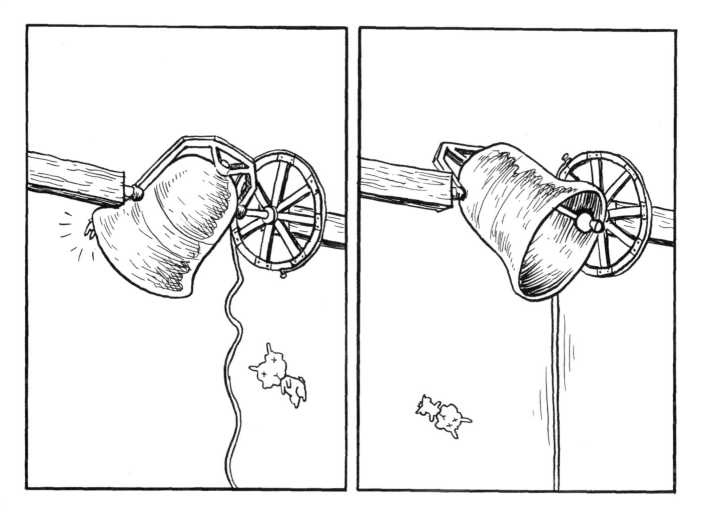

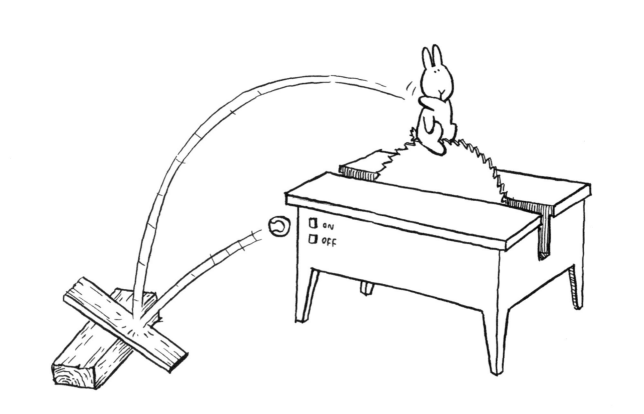

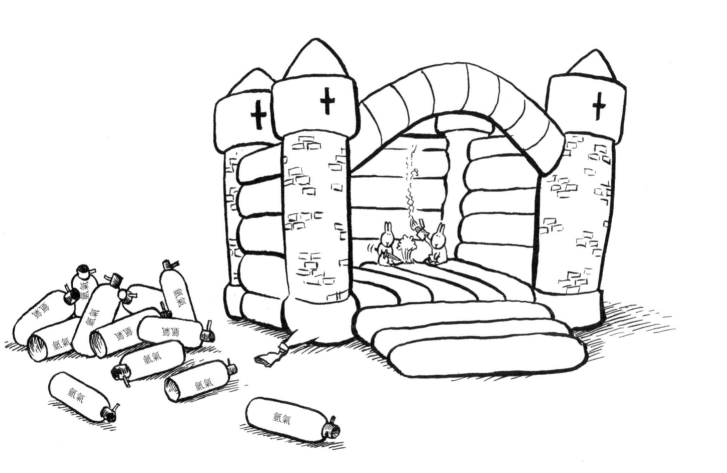

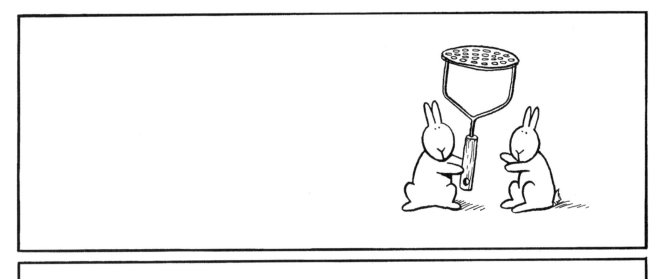

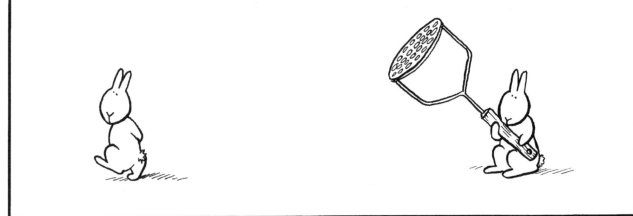

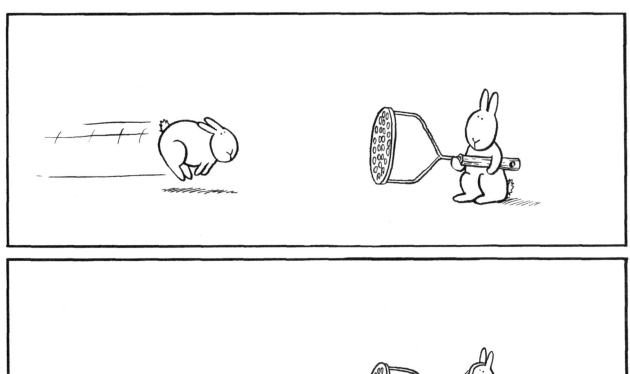

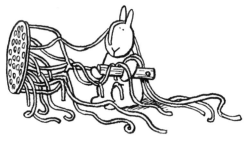

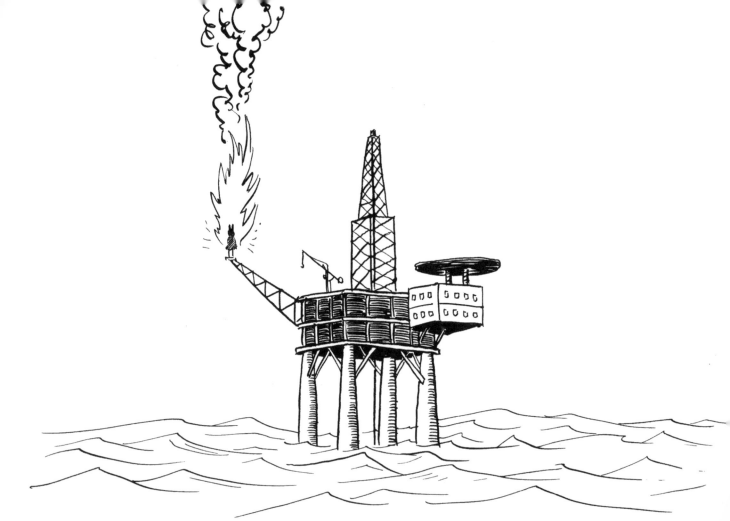

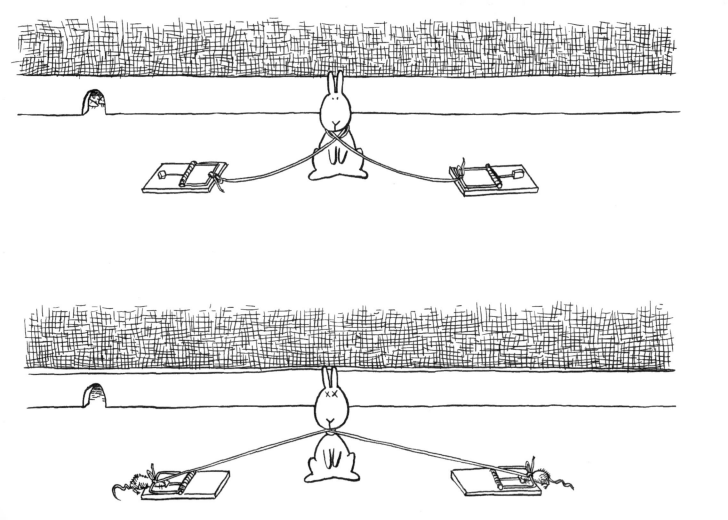

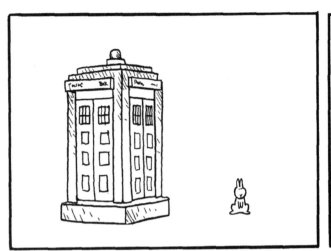
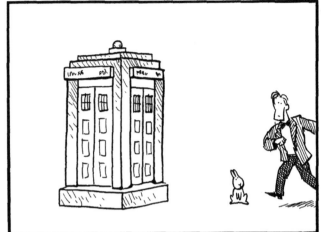
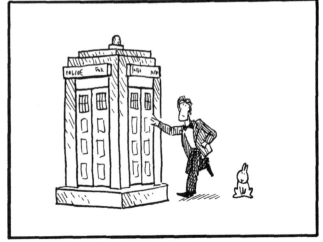
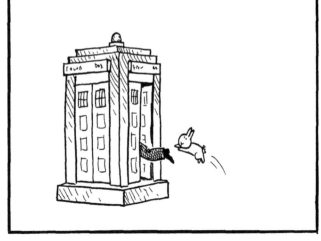

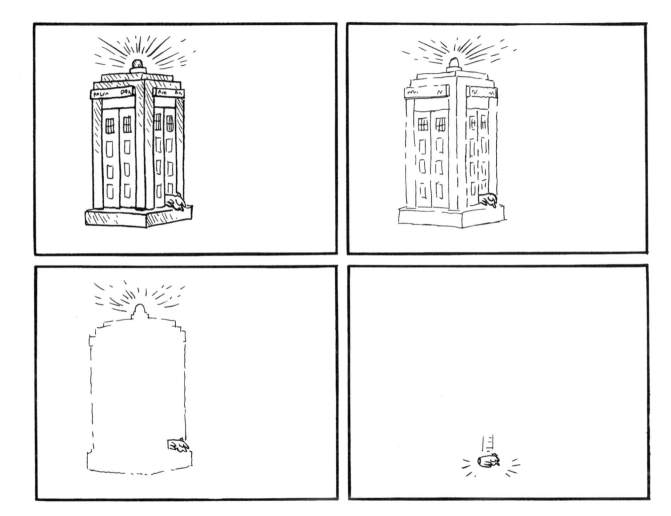

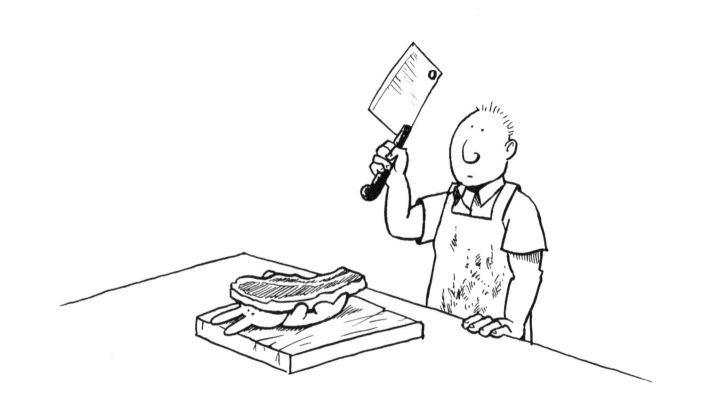

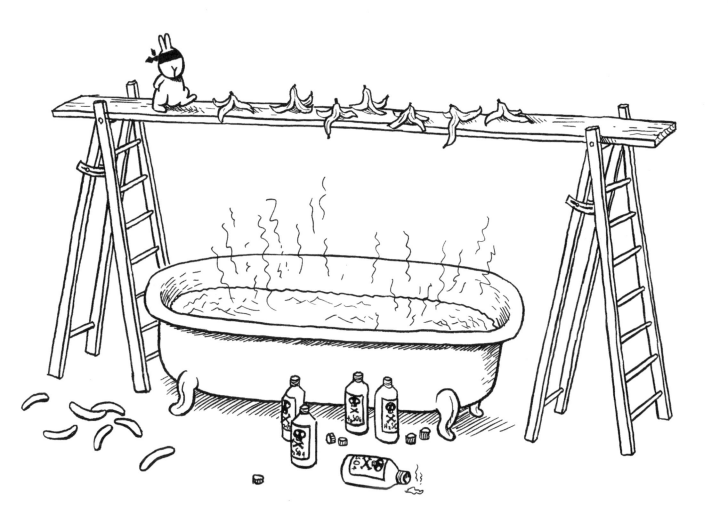

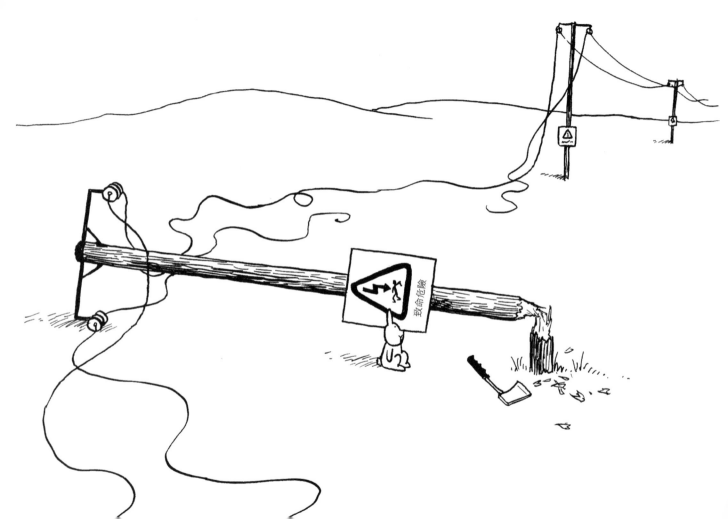

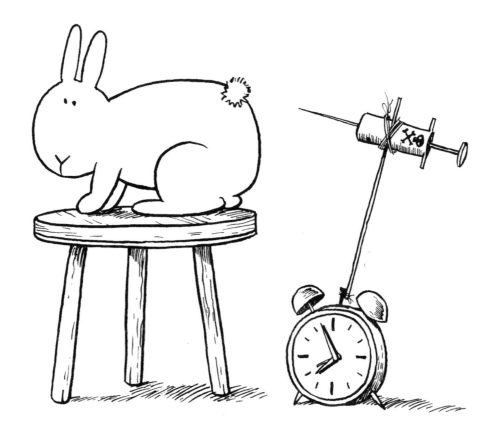

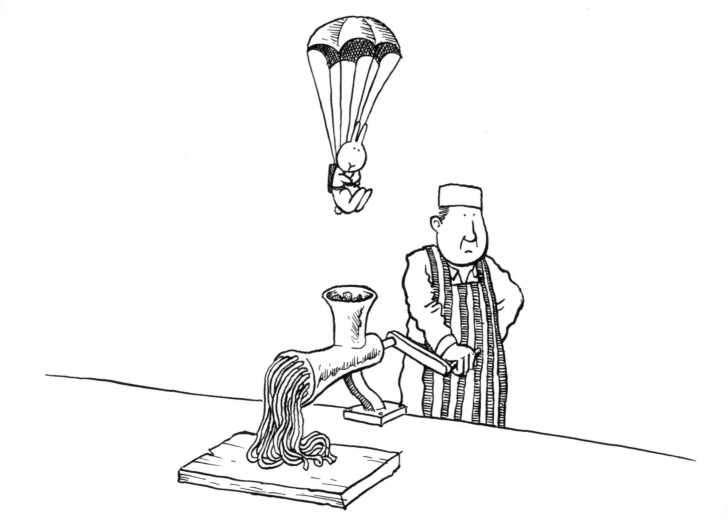

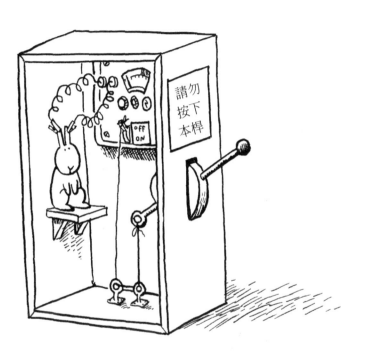

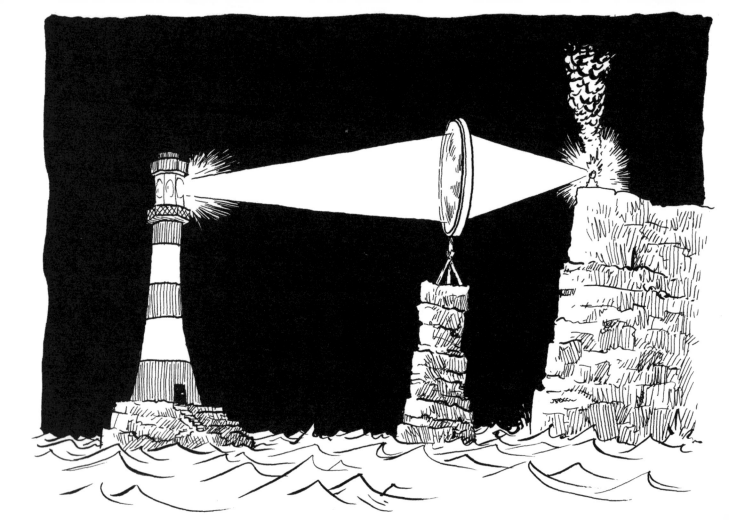

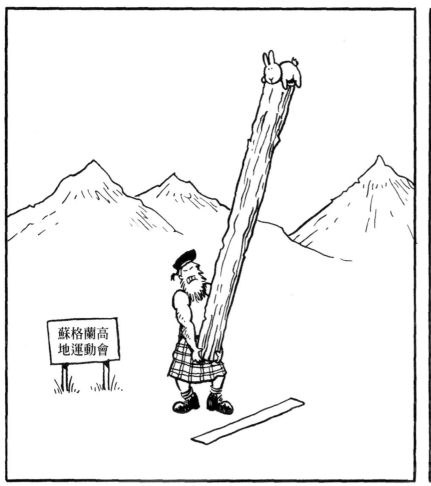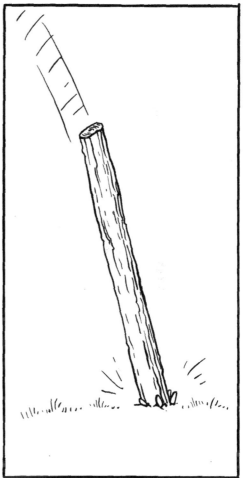

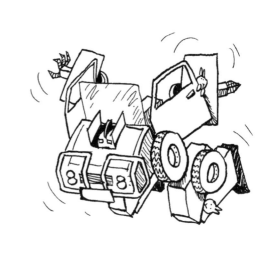

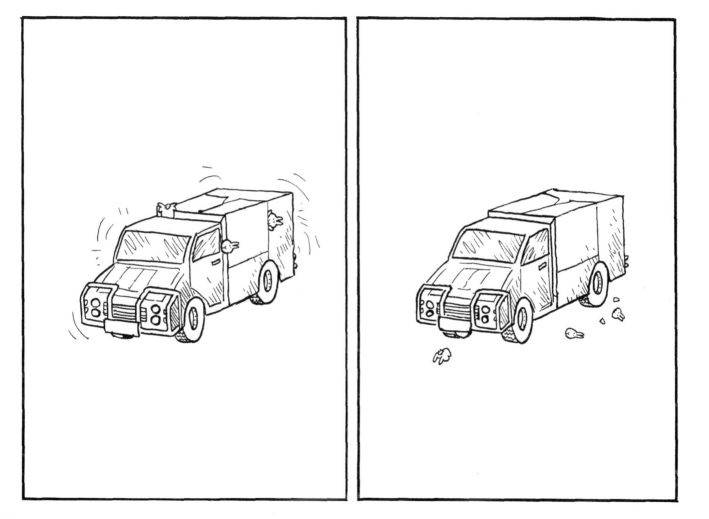

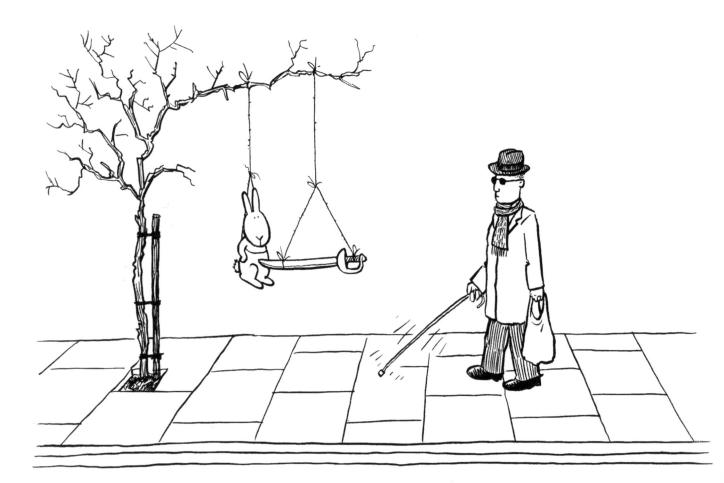

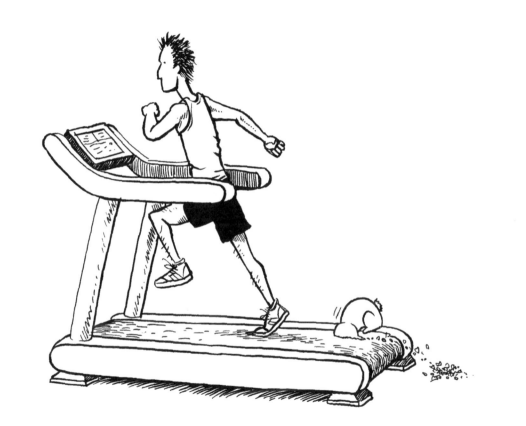

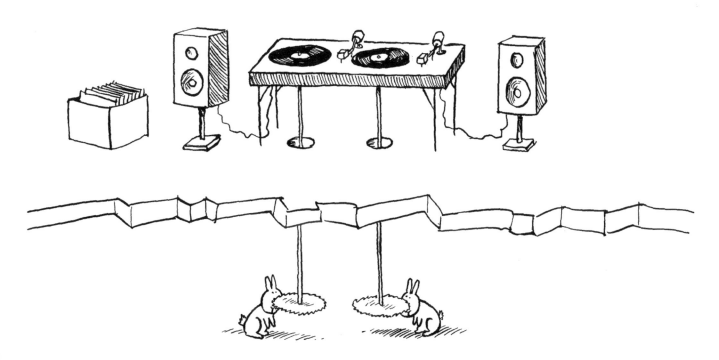

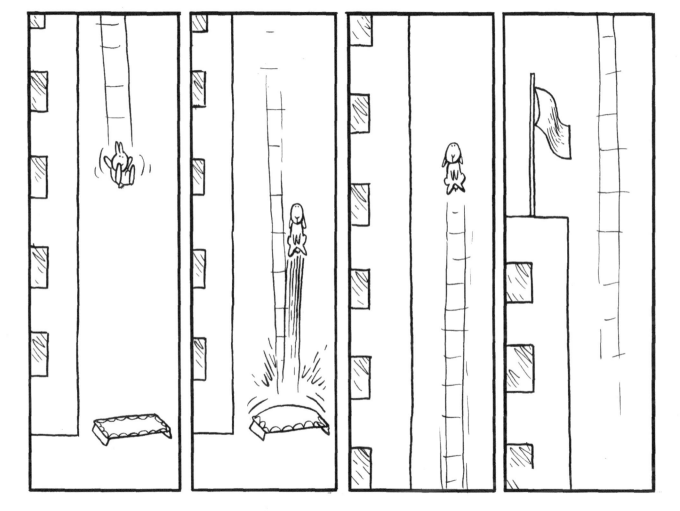

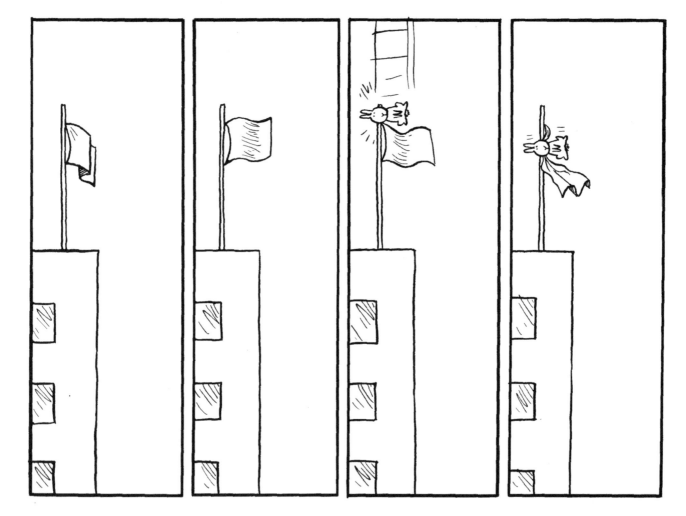

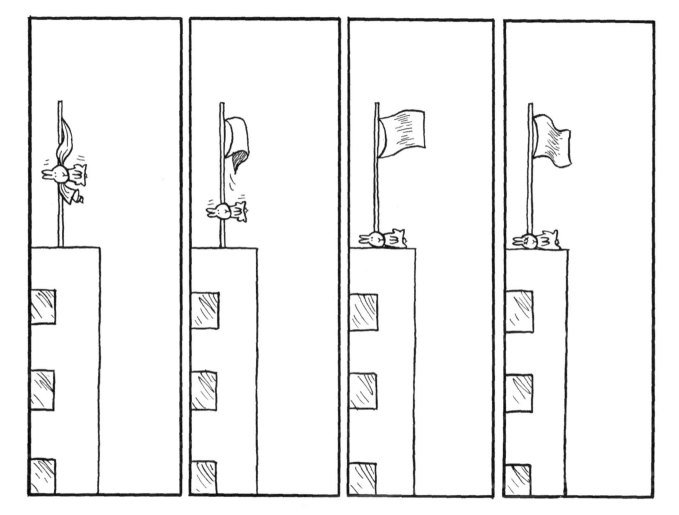

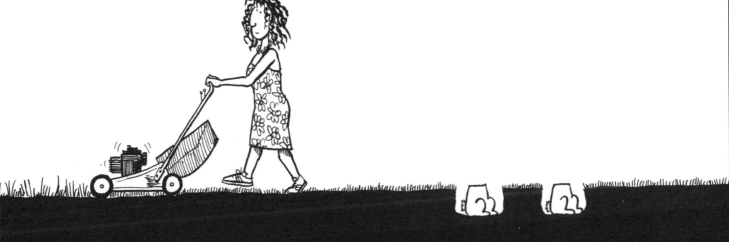

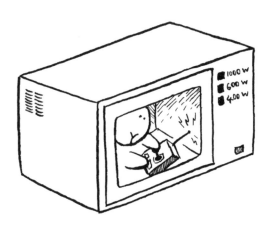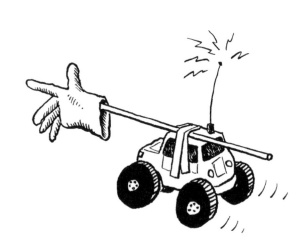

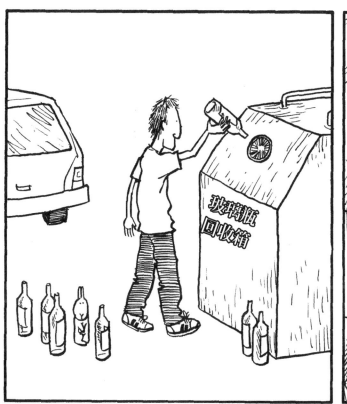
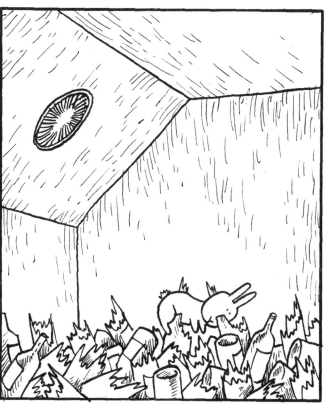

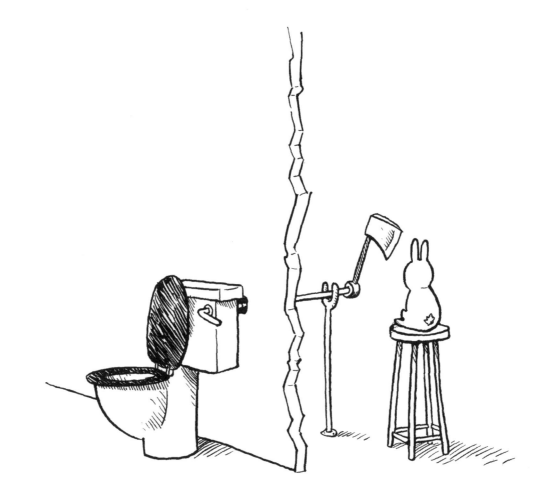

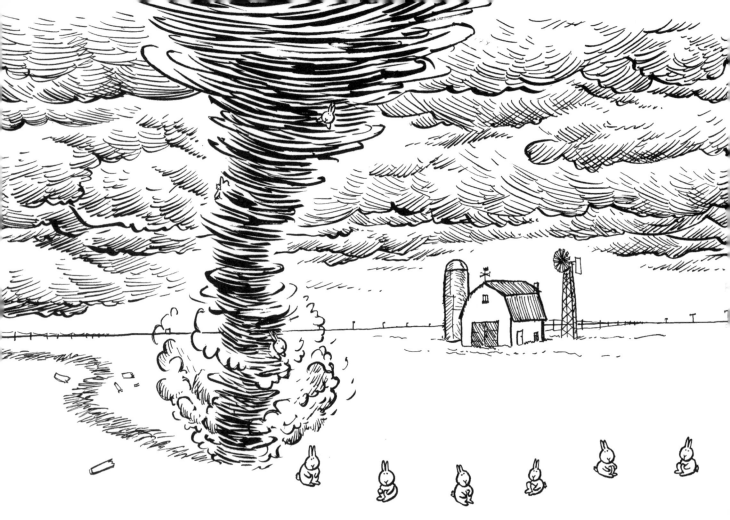

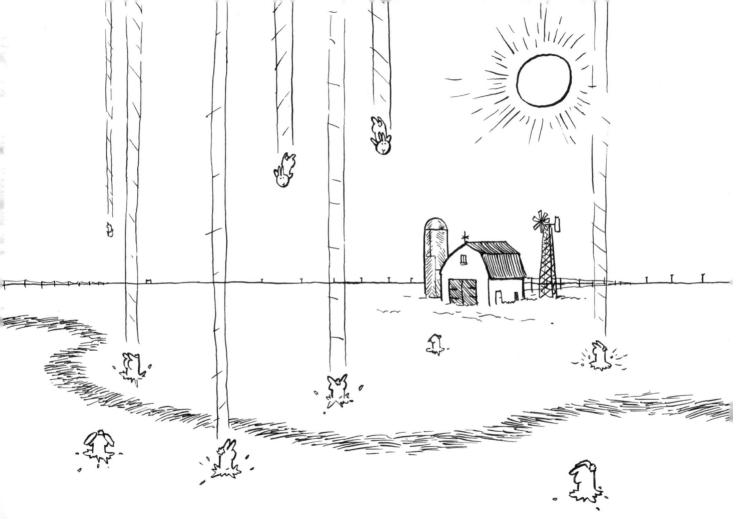

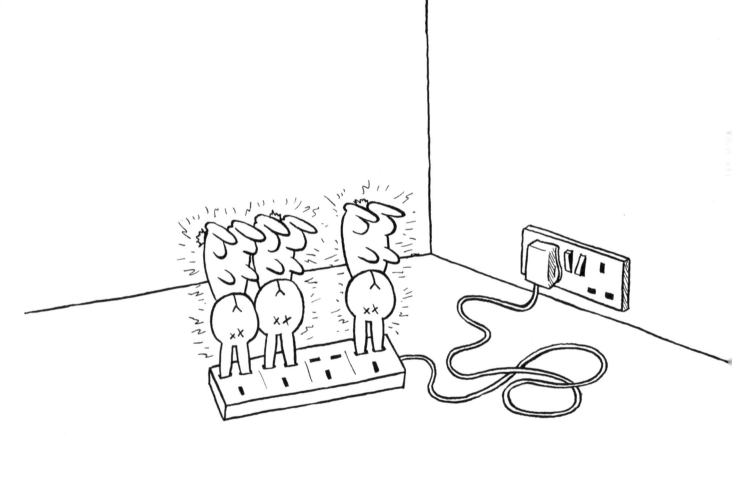

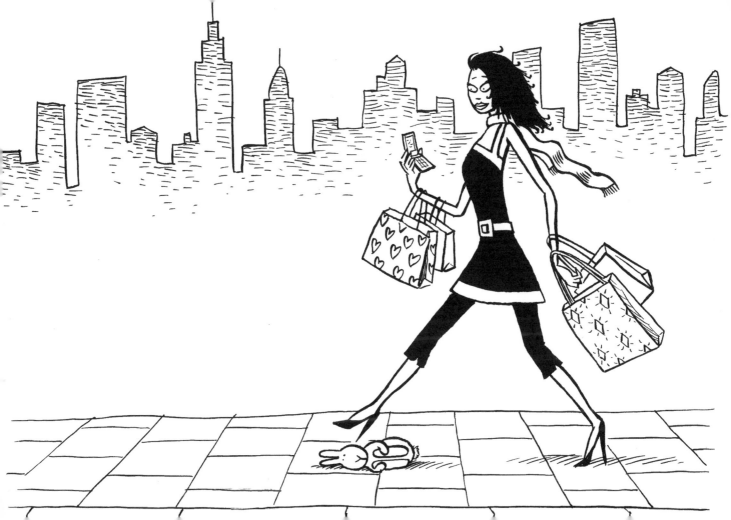

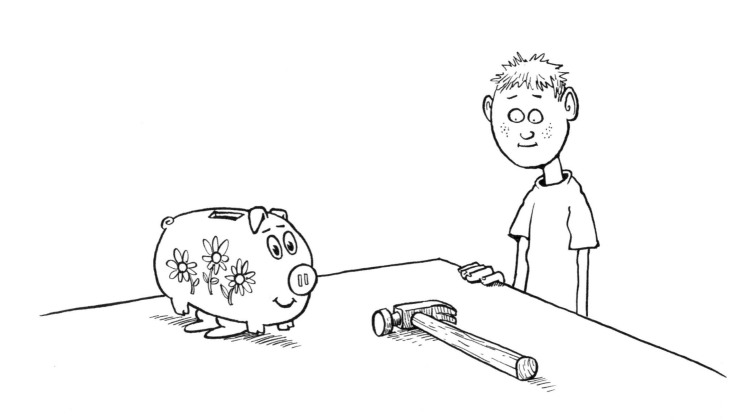

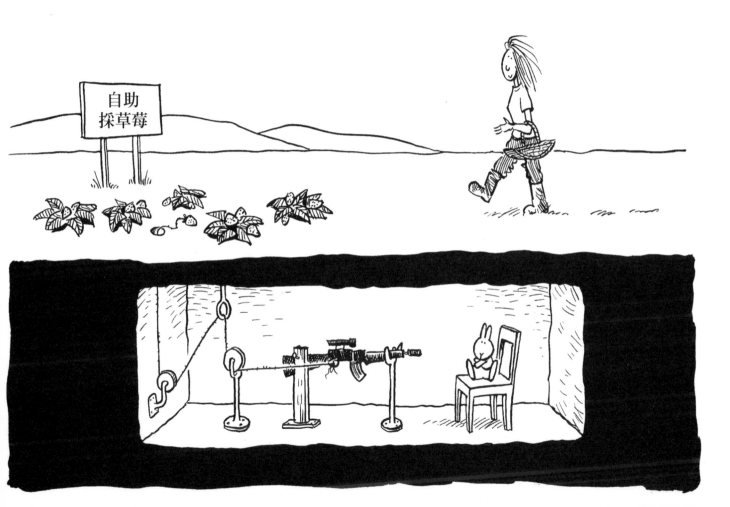

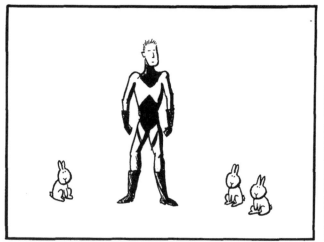
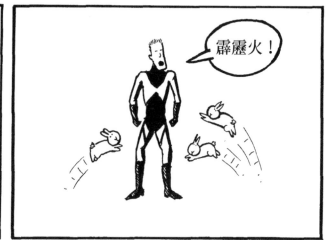
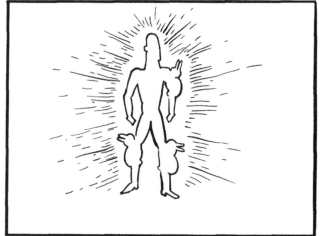
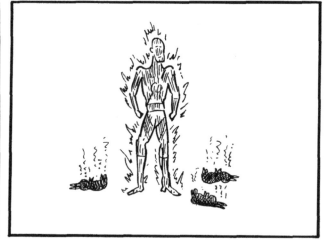

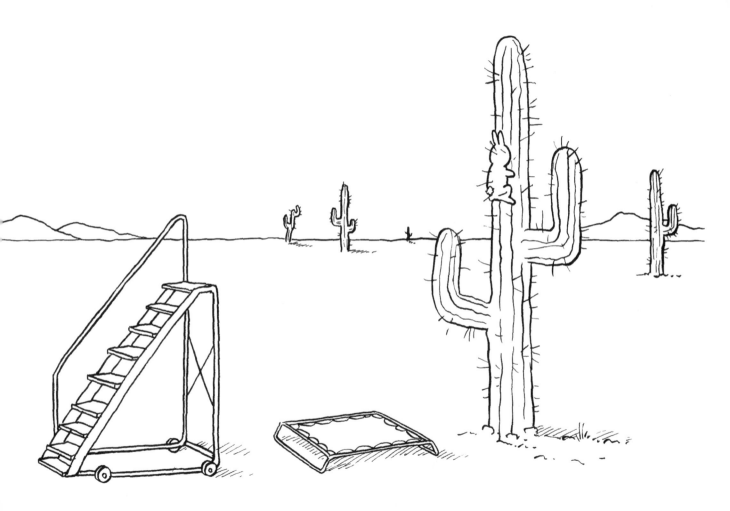

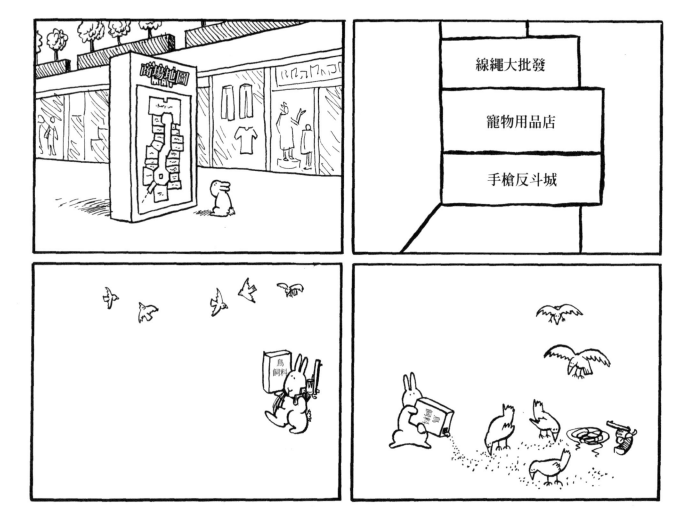

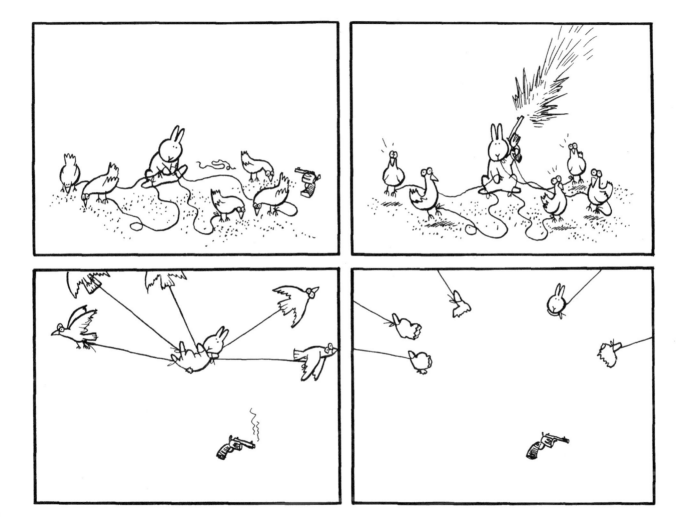

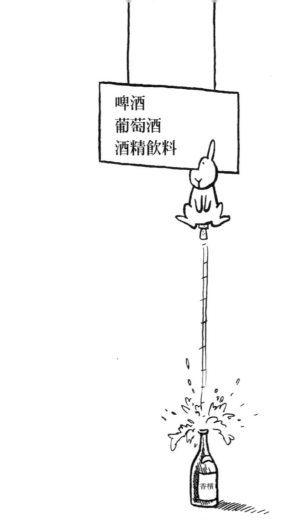

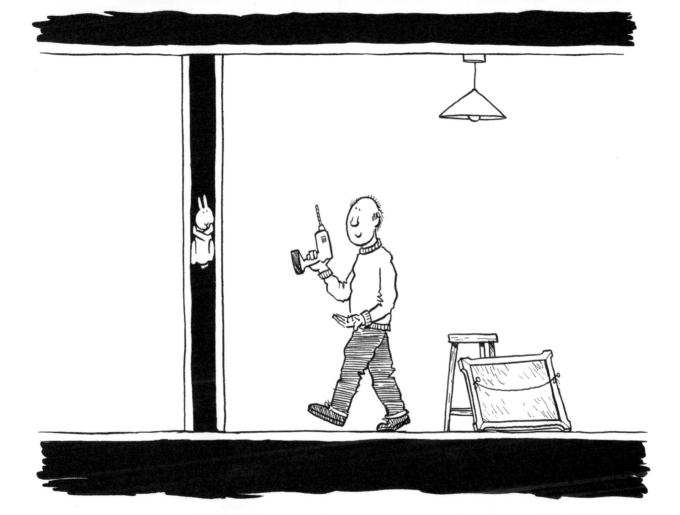

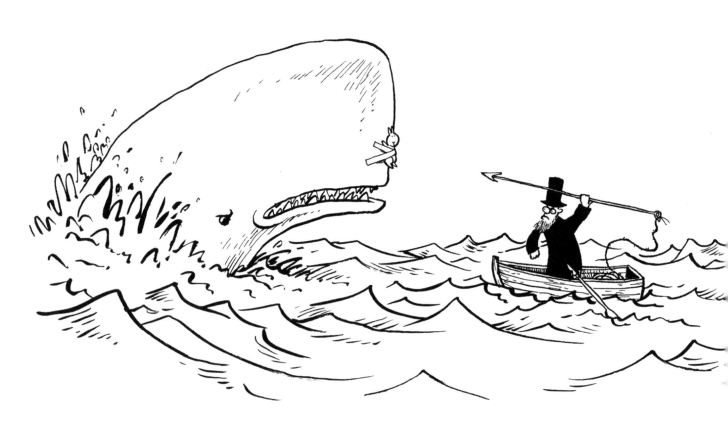

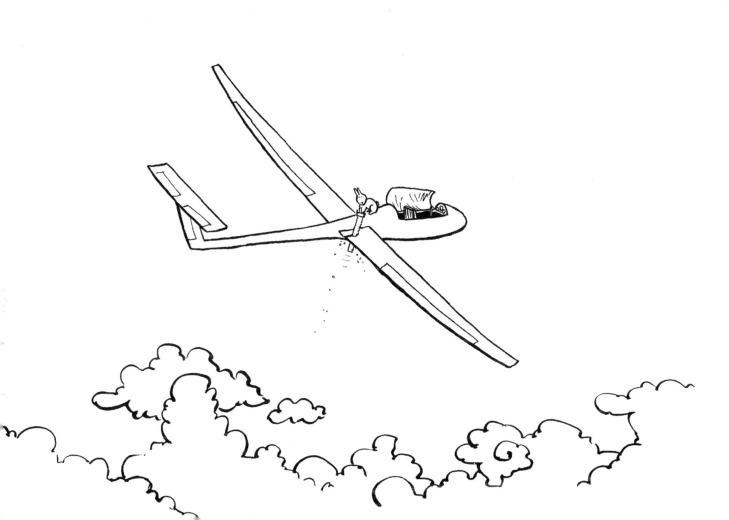

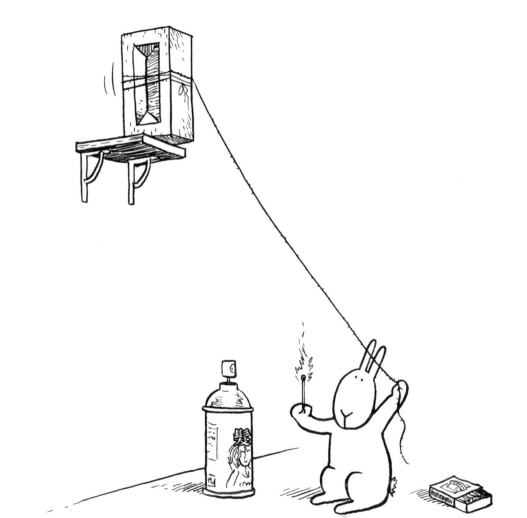

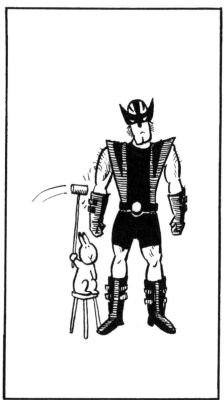

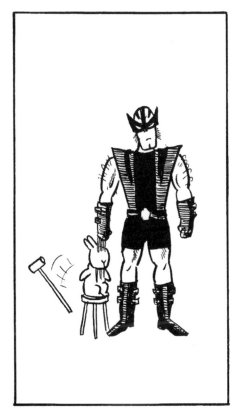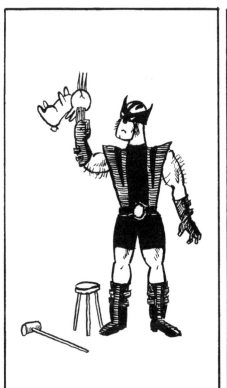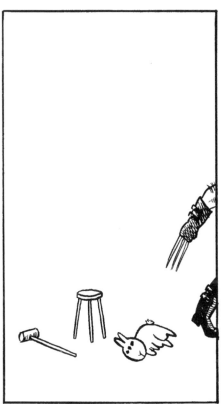

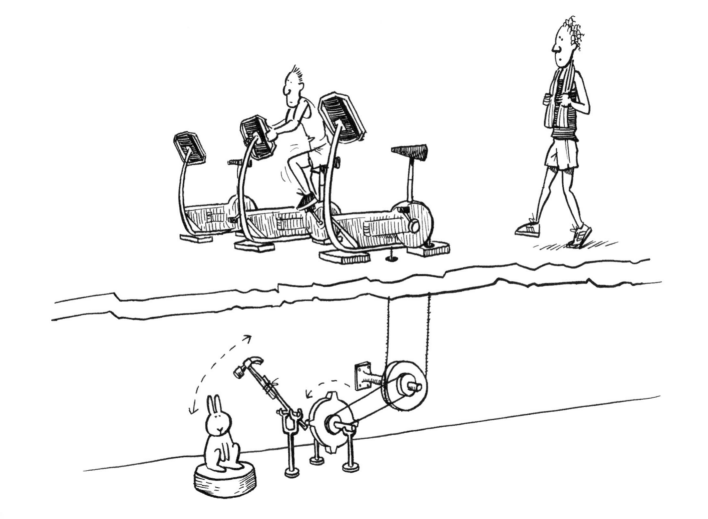

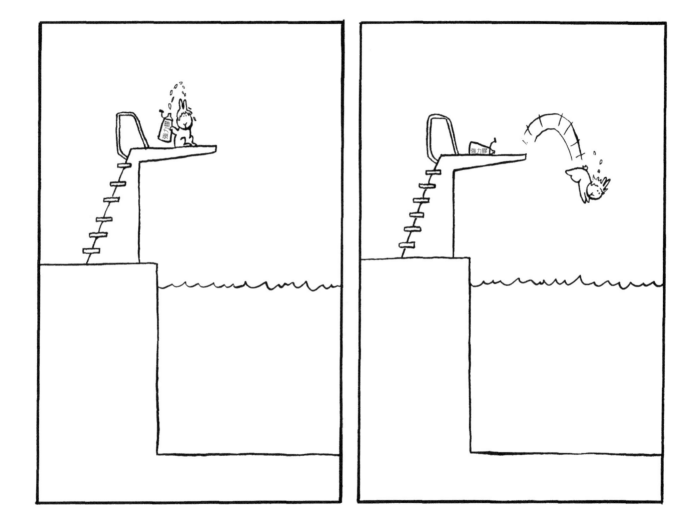

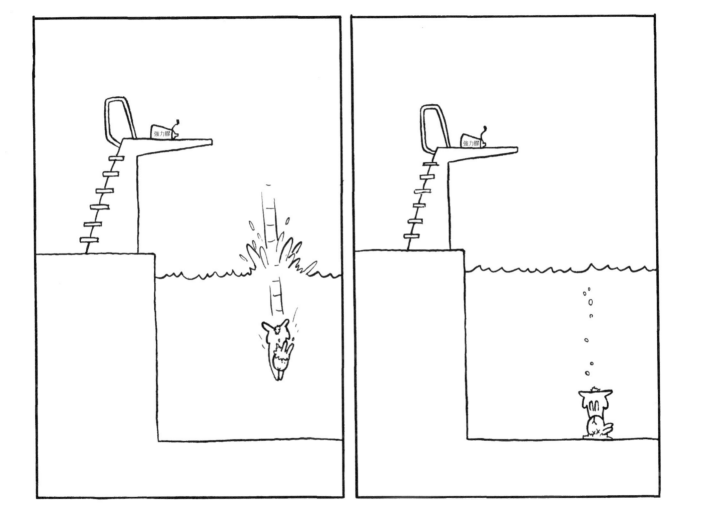

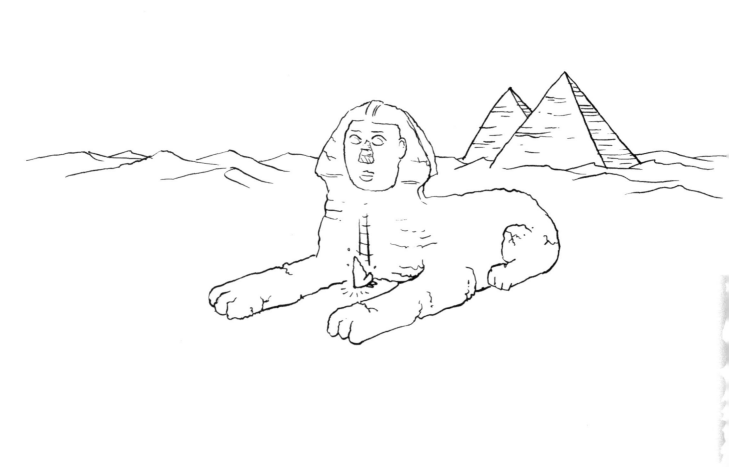

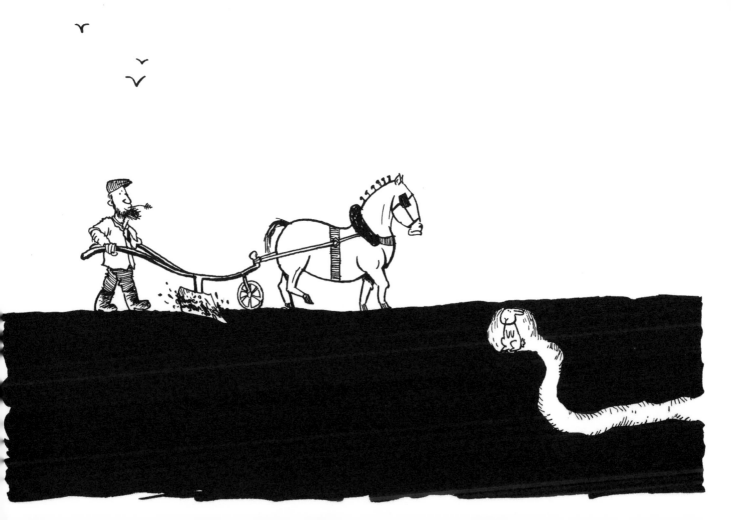

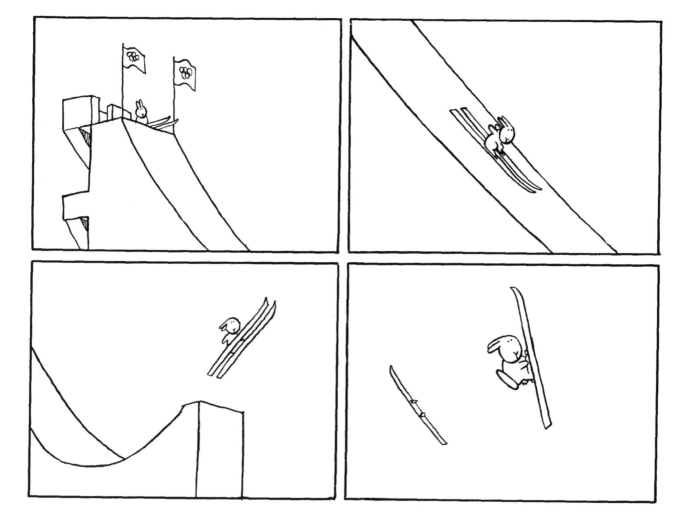

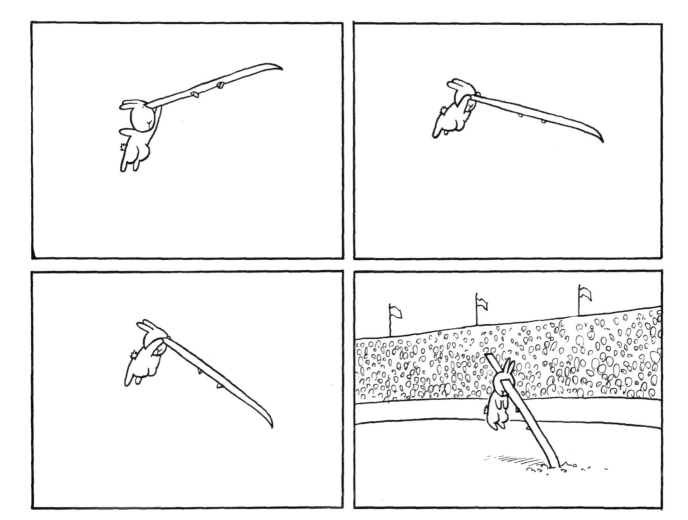

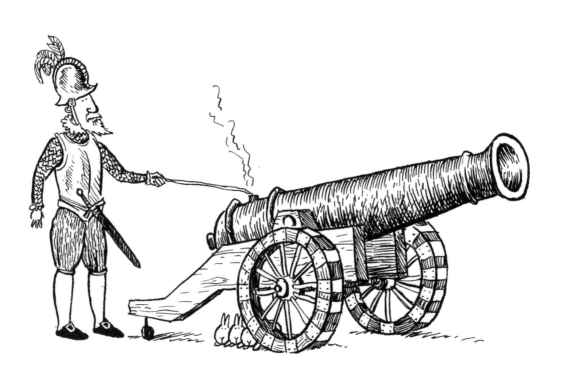

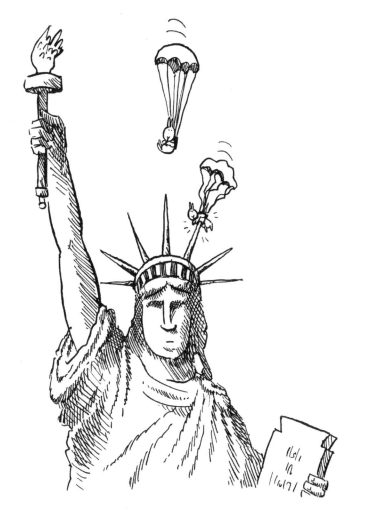

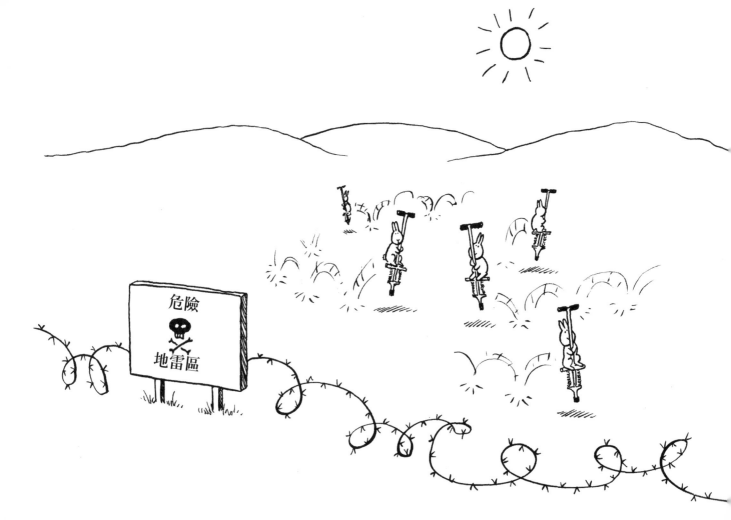

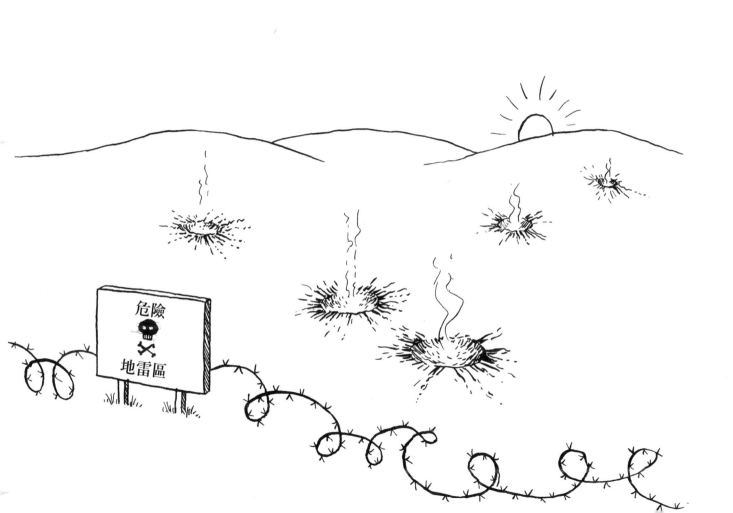

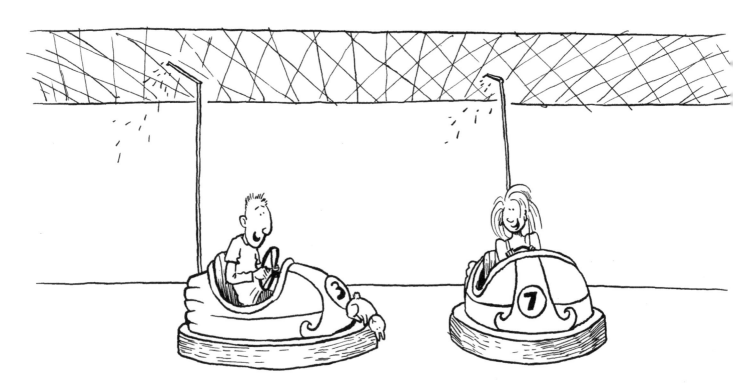

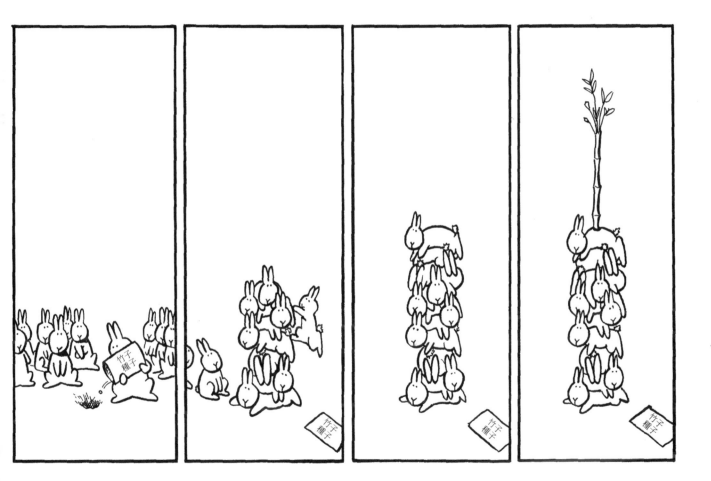

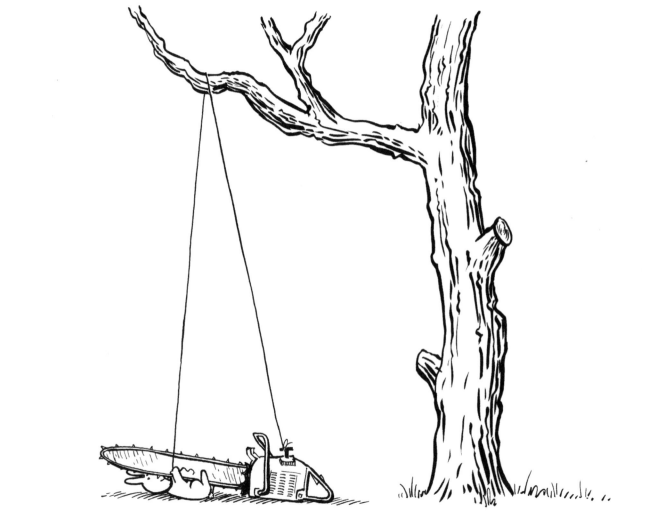

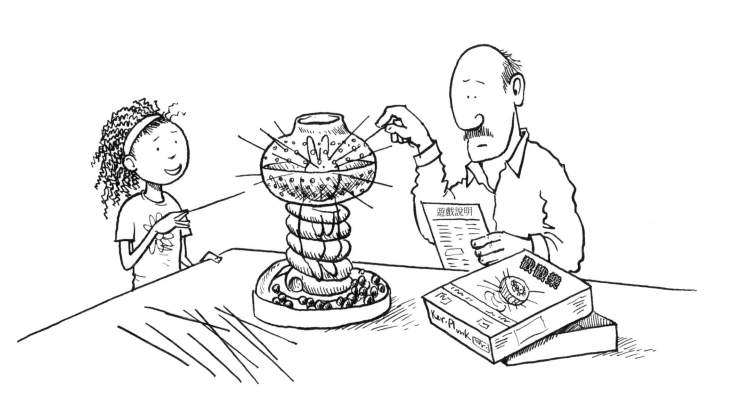

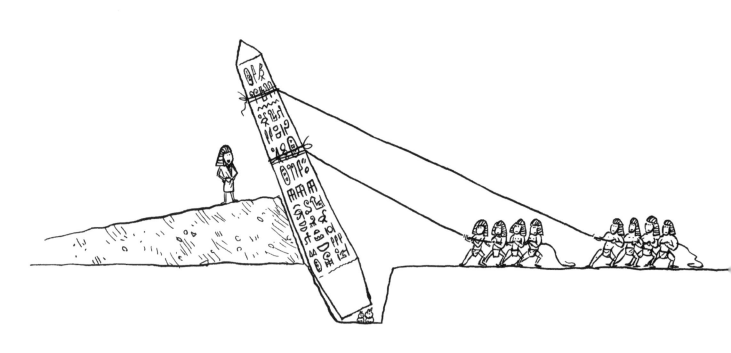

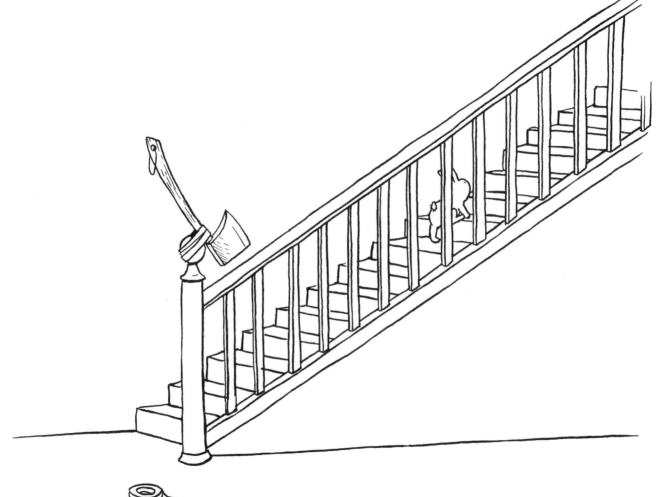

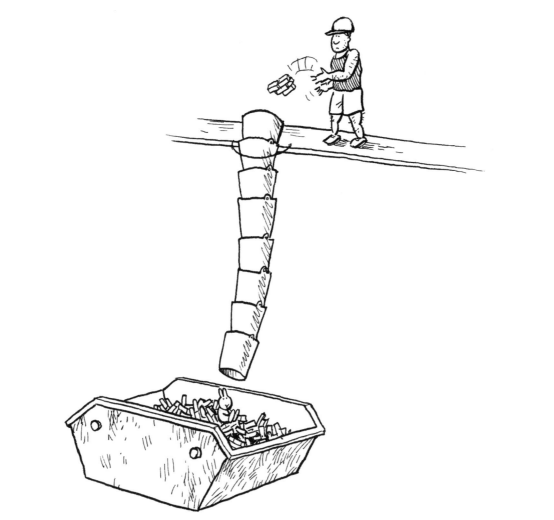

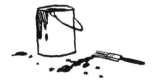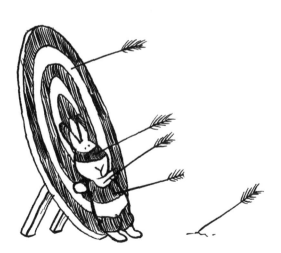

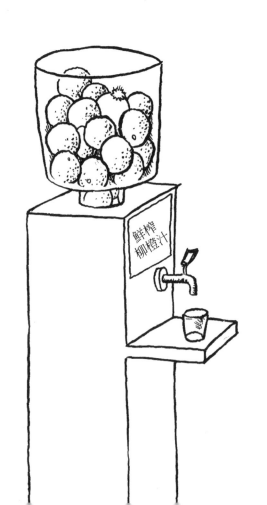

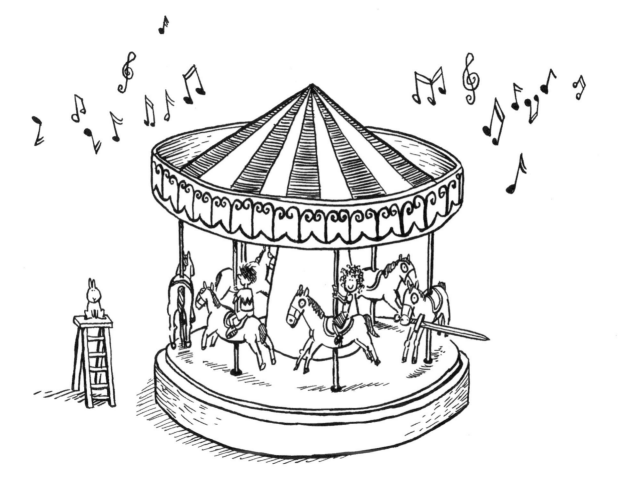

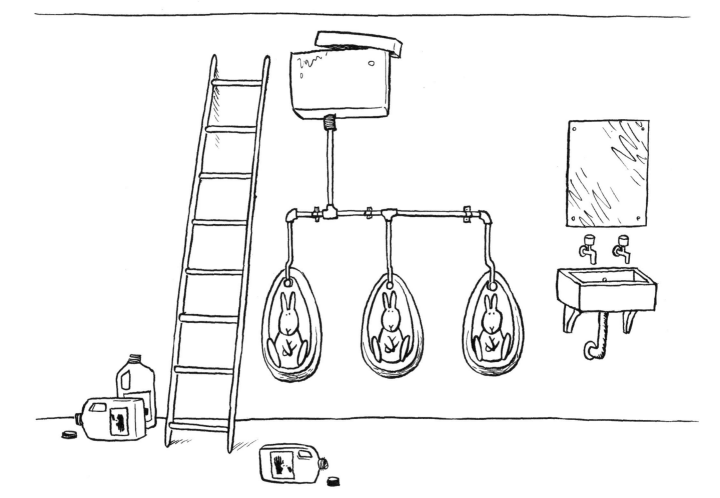

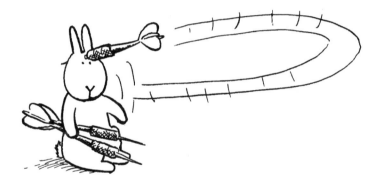

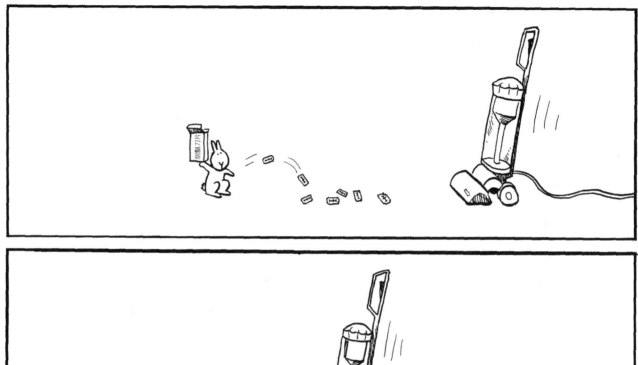

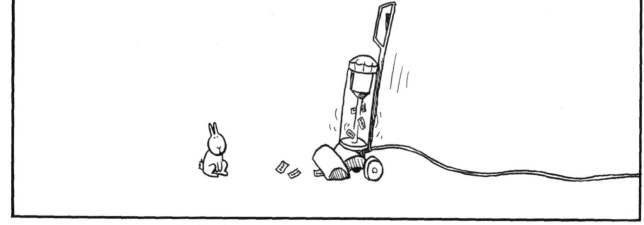

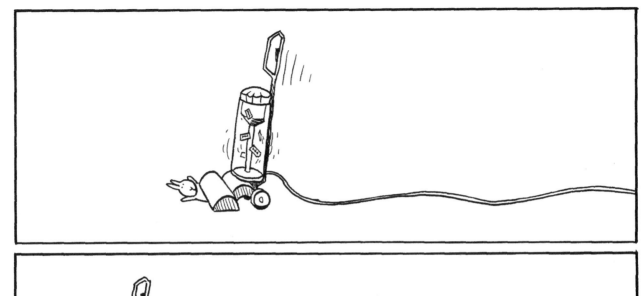
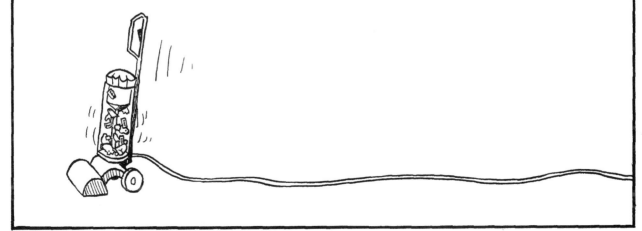

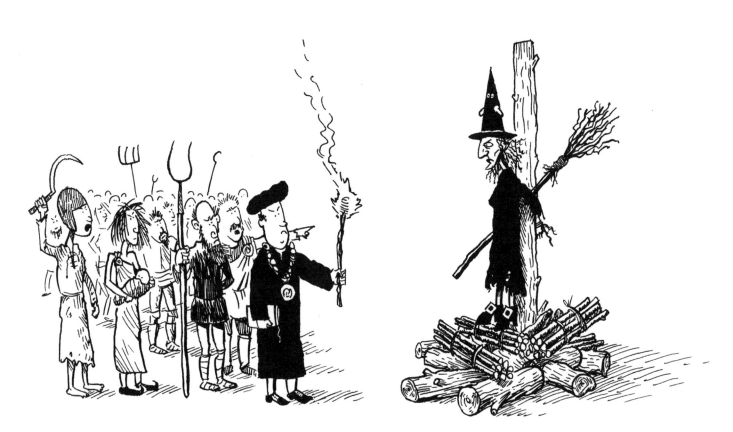

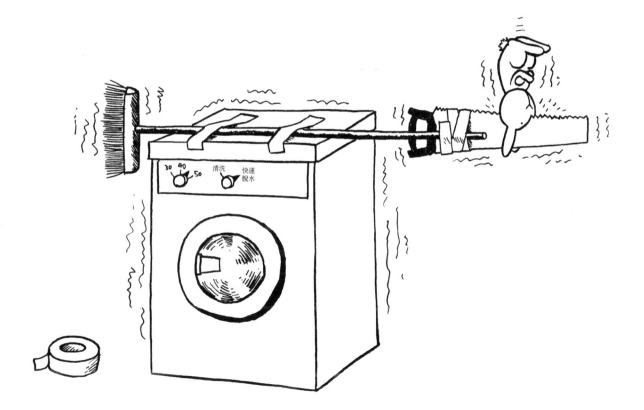

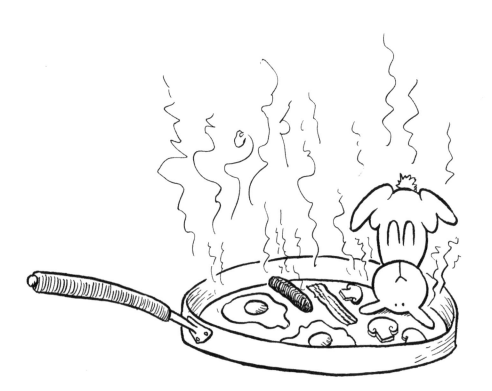

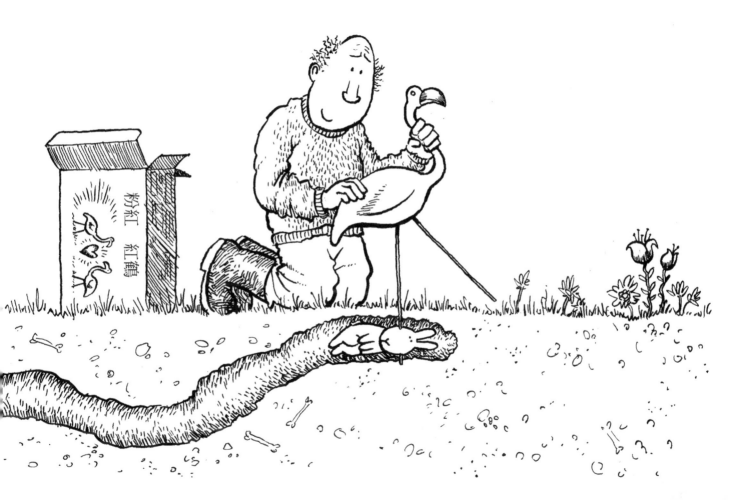

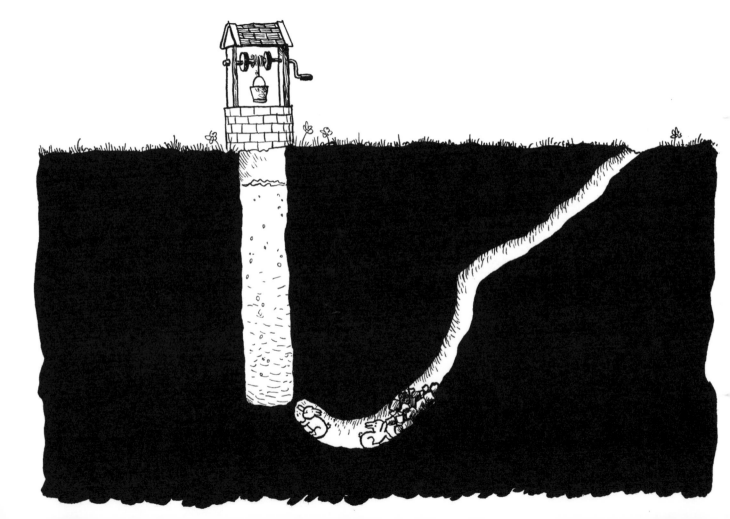

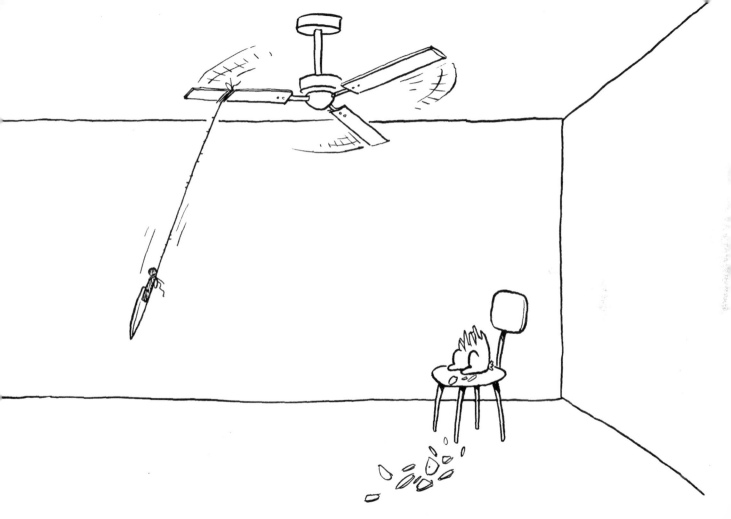

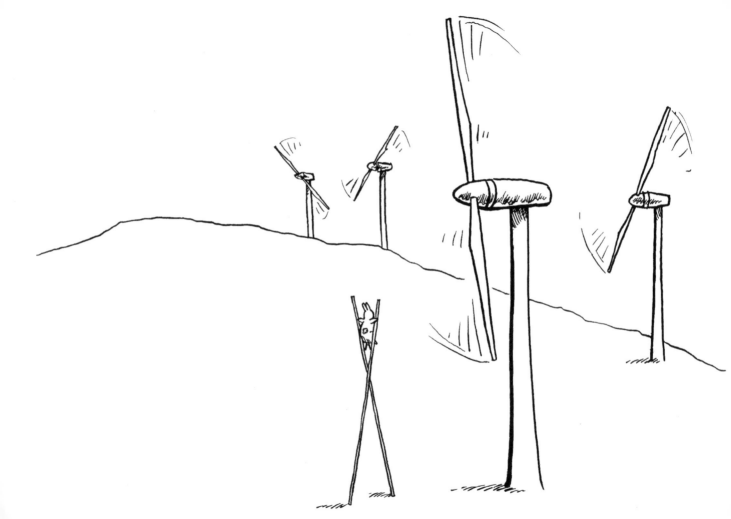

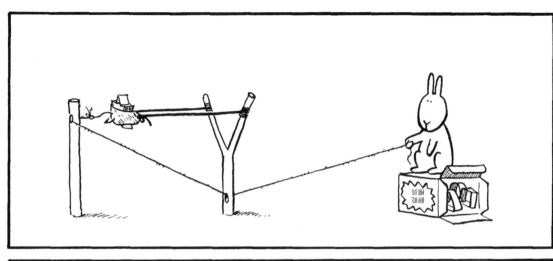
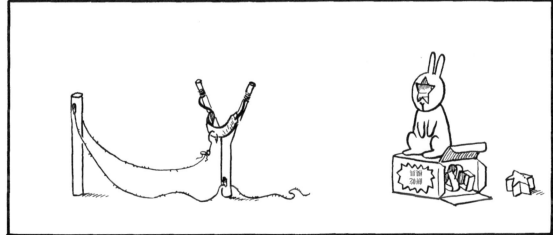

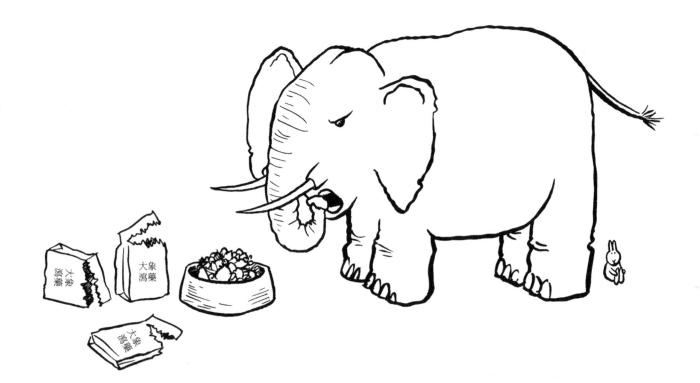

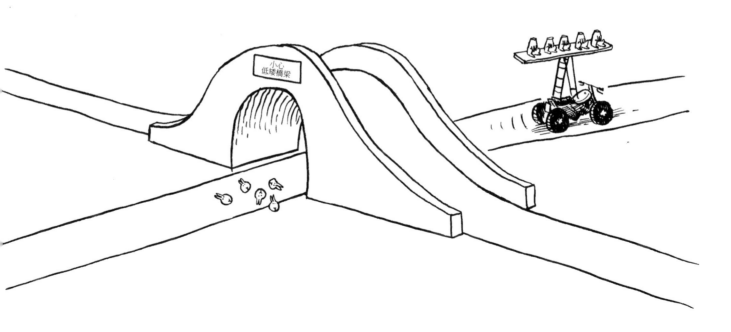

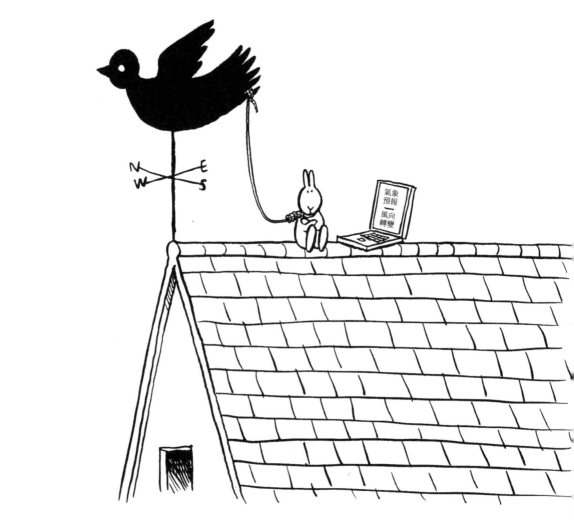

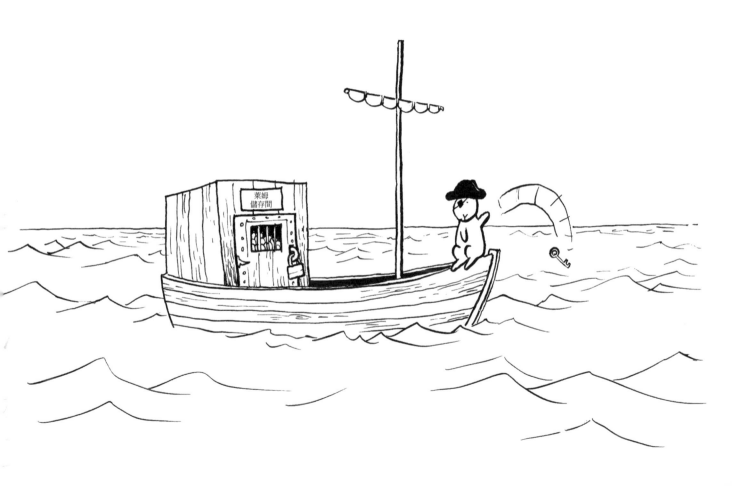

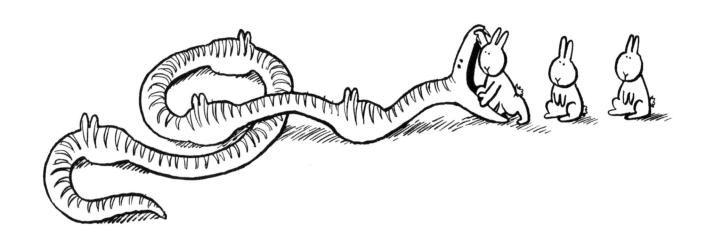

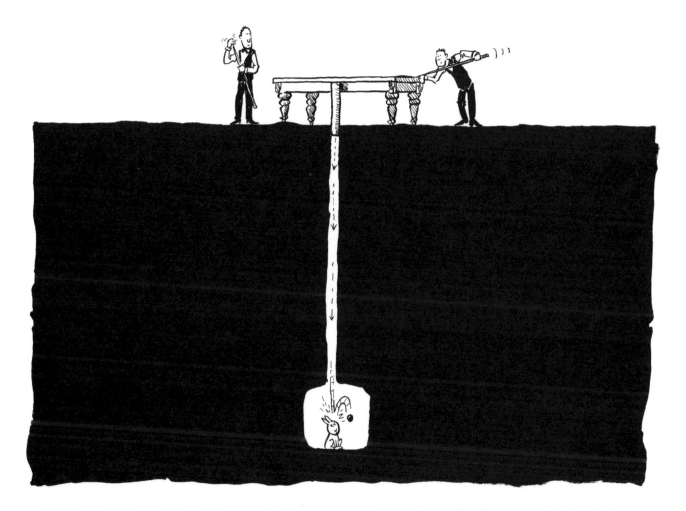

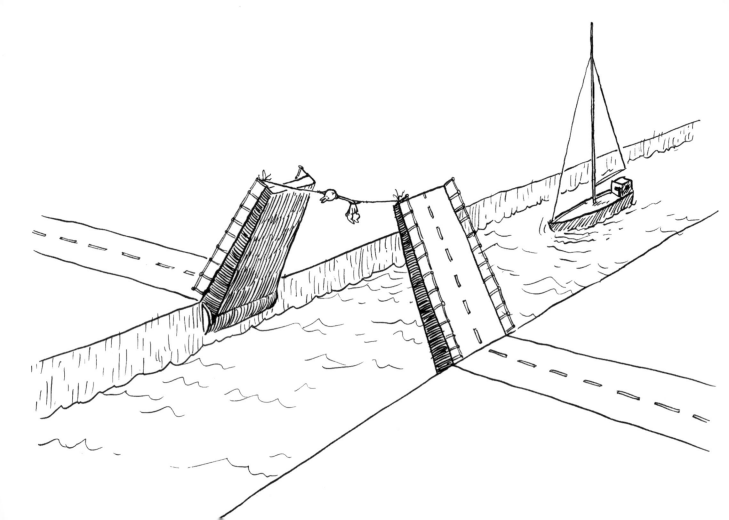

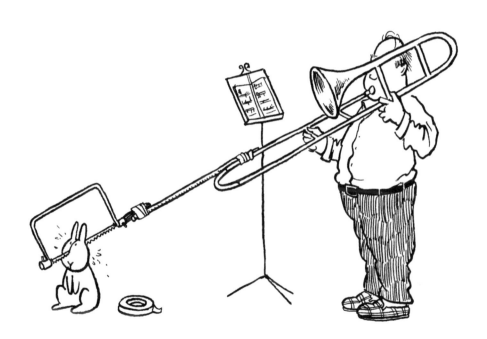

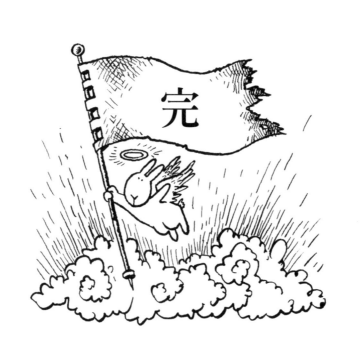

感謝

波莉・菲柏、戈登・魏茲、卡蜜拉・洪比、

莉莎・海頓，以及Hodder & Stoughton出版社的所有人、凱文・賽希、

亞瑟・馬修，和艾略特・米勒

Titan 134

找死的兔子：再見兔兔

作　　者｜安迪‧萊利
譯　　者｜梁若瑜

出版者｜大田出版有限公司
台北市一〇四四五 中山北路二段二六巷二號二樓
E - m a i l｜titan@morningstar.com.tw　http：//www.titan3.com.tw
編輯部專線｜(02) 2562-1383　傳真：(02) 2581-8761

總編輯｜莊培園
副總編輯｜蔡鳳儀
行銷企劃｜陳映璇／黃凱玉
行政編輯｜林珈羽
校　對｜黃薇霓

初　刷｜二〇二一年三月一日　定價：二九九元

校　對｜黃薇霓

總經銷｜知己圖書股份有限公司
台　北｜一〇六 台北市大安區辛亥路一段三十號九樓
　　　　TEL：02-2367-2044 / 2367-2047　FAX：02-2363-5741
台　中｜四〇七 台中市西屯區工業三十路一號一樓
　　　　TEL：04-2359-5819 FAX：04-2359-5493

E - m a i l｜service@morningstar.com.tw
網路書店｜http://www.morningstar.com.tw
郵政劃撥｜15060393（知己圖書股份有限公司）
印　刷｜上好印刷股份有限公司

國際書碼｜978-986-179-618-5　CIP：947.41/10902 0632

DAWN OF THE BUNNY SUICIDES
Copyright © 2010 by Andy Riley
Published by arrangement with HODDER
& STOUGHTON LIMITED, through The
Grayhawk Agency.

國家圖書館出版品預行編目資料

找死的兔子：再見兔兔 / 安迪‧萊利著；梁
若瑜譯 .
──初版──臺北市：大田，2021.03
面；公分 . ──（Titan；134）

ISBN 978-986-179-618-5（平裝）

947.41　　　　　　　　　　109020632

① 填回函雙重禮
② 立即送購書優惠券　抽獎小禮物